韓國
美少女
卡通插畫技法速成

叢琳 編著

新一代圖書有限公司

前　言

　　當我第一次看到韓國美少女插畫時，心中就湧起了要學習這種畫法並教給我的學生或那些愛好者們的衝動。漫漫長路從講課至今，我已準備了幾百張漂亮得讓人心動的圖片，卻因為許多事情一直沒有整理成書，直到和編輯達成共識，在出版的壓力下才夜以繼日地完成本書。

　　生活就像一場快樂的競技，之前出版的圖書能受到讀者的喜愛，我想是因為裡面有我多年教學的經驗，就像我在熟悉的講臺上被學生喜愛一樣。但我更相信圖書市場會越來越公正，相信讀者的眼睛是雪亮的，因此博覽群書、做有品質的書成為我心底最深的吶喊。這令我想起知名作家史努比，更理解了他為了每個字、每段精彩對白的"苦思"。

　　你可以把本書中的主角當成自己：從頭至腳、從化妝至購物、從服裝至飾品、從職業女性至街頭少女......都有我們生活中的影子，不同的是你常常會感歎，韓國美少女的那份率真，那份天馬行空、不受約束的態度。在繪製的技巧上：從細緻刻畫至簡約概括、從大筆揮毫至小橋流水、從色彩繽紛至純色素雅......均刻畫出時尚、另類、與眾不同的韓式美少女。

　　古人云"大道至簡"，在韓國美少女的畫風中最令我稱奇的就是那種沒有具體五官，只有一個面部輪廓，黑色填充，但你卻可以感受到整個人物形象的狀態，在繪畫的韻律上，這種表現法很值得學習領悟。在表現人物服裝時也更是簡明扼要，只是兩三筆加色塊就表現了時尚現代的服裝，很是精彩。

　　我是那麼喜歡這些美少女，對於這些精靈般的女孩們，你無法不去喜愛她們，不僅僅因為她們的美麗，更是她們生活的態度與從容。曾幾何時，我也那麼無奈地過著庸庸碌碌的生活，可是無論如何我都關不上心門，思想總會跑出窗外、在藍天中翱翔，去呼吸無拘的空氣，然後在我的書中就有了我的味道，在每個字、每個人物的背後就有了一種期待：期待你的理解與快樂。

　　我從不希望你成為畫家或者其他什麼，只希望你在一筆筆認真學習畫這些美少女時，會心生快樂，會真切感受到一份耕耘、一份收穫，一份坦然、踏實、寧靜，這種快樂就如美少女手中的那個咖啡杯，從杯中隨著熱氣盤旋升騰起綠色枝條，很美、很神奇，現實世界看不到的事物，可以通過繪畫將心靈和思想表達出來。

　　為了使本書內容豐富精彩，我的團隊成員進行了大量的總結整理及繪圖工作，他們是：叢亞明、莊如玥、王靜、翟東輝、魯經偉、黃方芳、劉倩。

叢琳

Miss.Cong 老師

目 錄

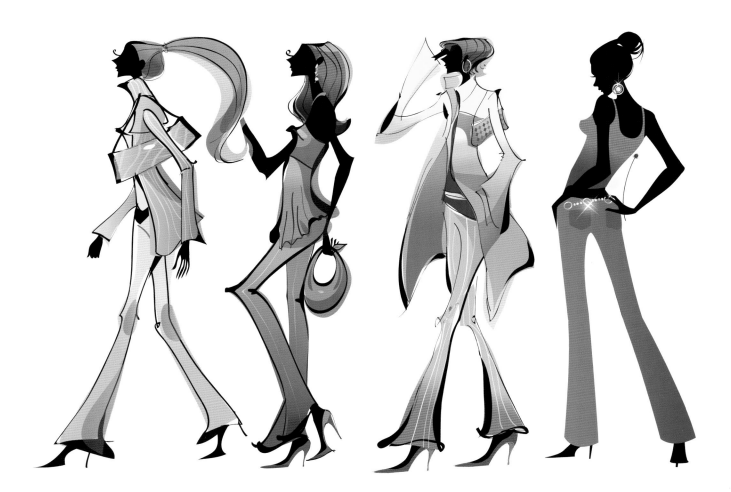

引子　韓國美少女的時尚與設計中的表現

當設計繽紛滿目時，當色彩斑斕時，當前方一片混亂時......韓國插畫及一系列的延展設計突然呈現於市，在還沒來得及思考時，心卻已為之所俘獲。將視線拉近韓國美少女，你會被她的美麗與時尚所打動，再仔細觀察，你就會讚歎她的繪畫技巧的簡約、捕捉形態的精準、畫風的獨到與誇張、人物表情的栩栩如生、色彩運用明快......總之我們會用時尚、前衛、美麗等詞來形容。既然韓國美少女如此引人入勝，我們不妨就開始一次探研韓國美少女畫法的旅程。

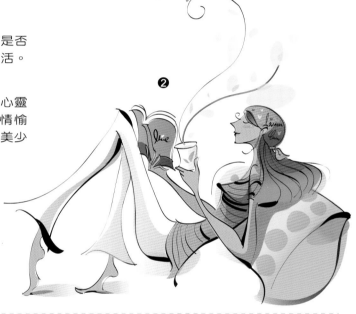

韓國美少女點滴花絮

❶ 就這樣安靜地凝望，奔波了許久，看看前方是否是我們真的想走的路，是否是自己想要的生活。美少女凝視的神情有著知性的美麗與冷靜。

❷ 在繁忙的日常流水似的生活中，拿起一本與心靈契合的好書，就像人生的良師益友，令心情愉悅，如同茶香可化作綠色的生命蜿蜒而升。美少女演繹了都會的情調與品味。

❸ 生命是一場孤獨的旅行，思想決定了方向，選擇怎樣的行程決定了到達目的地的時間。何時起程，由上天安排......這樣的美少女有些悲壯，卻令人心生愛憐。

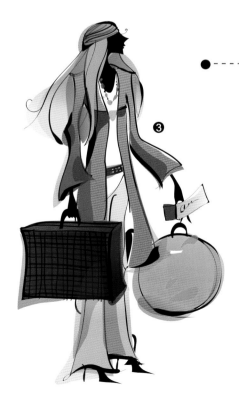

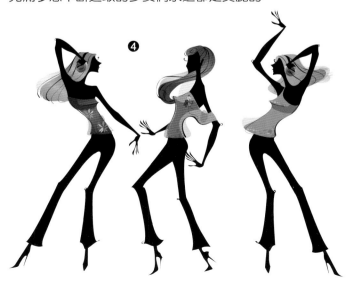

❹ 青春是充滿生機的舞動，不妨就用最美的舞姿打造屬於自己的舞臺。充滿夢想不斷進取的少女們永遠都是美麗的。

第一篇　韓國美少女的頭部

韓國美少女擁有最時尚的髮型，擁有標準的臉型，擁有對色彩最大膽及全新的演繹……
總之單從她們的頭部來看，即可感受到與眾不同的文化以及她們特有的性格與氣質。

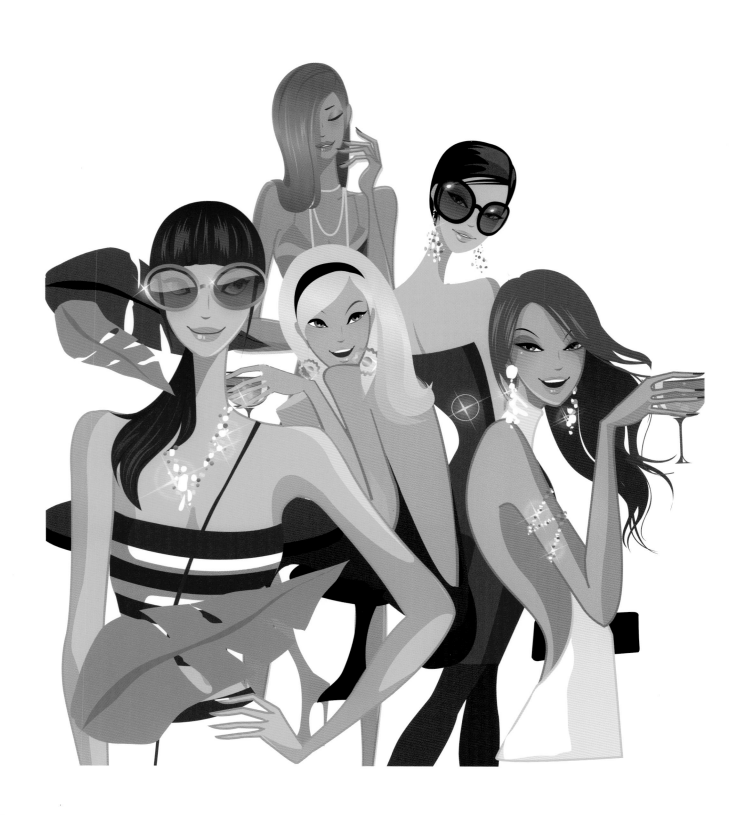

韓國美少女五官概述

韓國美少女的五官很唯美，繼承了中國古典美女的柳葉彎眉及杏核眼。鼻子及嘴唇很歐化，高而堅挺，嘴巴圓潤、厚實、性感。最主要的是在繪製上色彩層次分明，光影表現到位，因此人物表情靈動可愛。

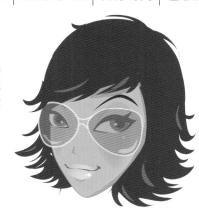

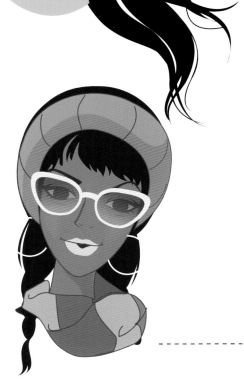

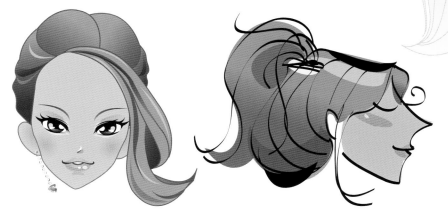

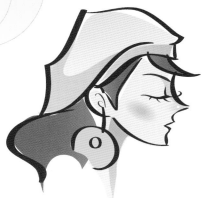

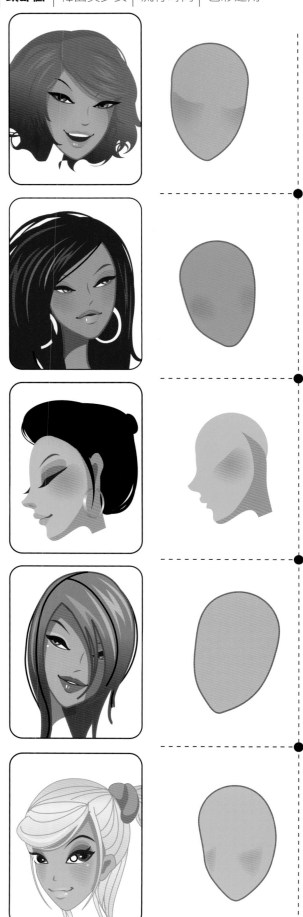

橢圓臉的認識

縱觀韓國美少女,在臉部畫法上大致可分為兩種臉型:
一種是橢圓形,另一種是三角形,而最常見的屬橢圓形
臉,如左側五位美少女的臉型輪廓。

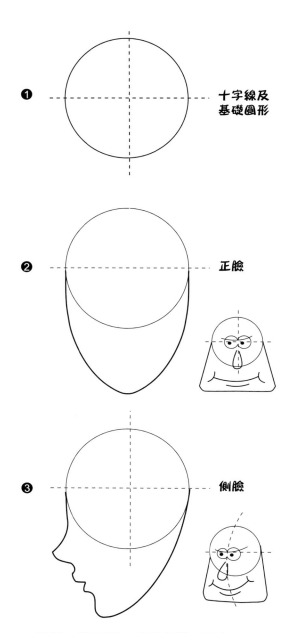

❶ 十字線及
基礎圓形

❷ 正臉

❸ 側臉

❶ 繪製一個正圓,並畫出橫、縱交叉十字線。基
本上畫臉均是從這個代表頭部的圓開始。

❷ 繪製正臉時,從橫線與圓的交叉點向下拉出一側
的弧線,然後再對稱地畫出另一側即可。在這裡
根據人物形象的需要可描繪更多的臉形。

❸ 繪製側臉時,面向觀眾的一側可以看到清晰的
橢圓弧線,另一側是五官輪廓。

橢圓臉的繪製

橢圓臉的韓國美少女，在繪製臉部輪廓時，要注重臉部方向及色彩運用。在色彩方面常以暖色為主，最特別也最有時尚感的色彩是"黑色"，並且不繪製五官。在面部色彩上，臉頰區域的色彩表現是韓國美少女的特色，這一點與化妝術相關。韓國是一個崇尚整容的國家，在繪畫上很自然地流露出來。臉頰常用比臉部稍深一點的顏色，然後過渡至臉部的色彩。

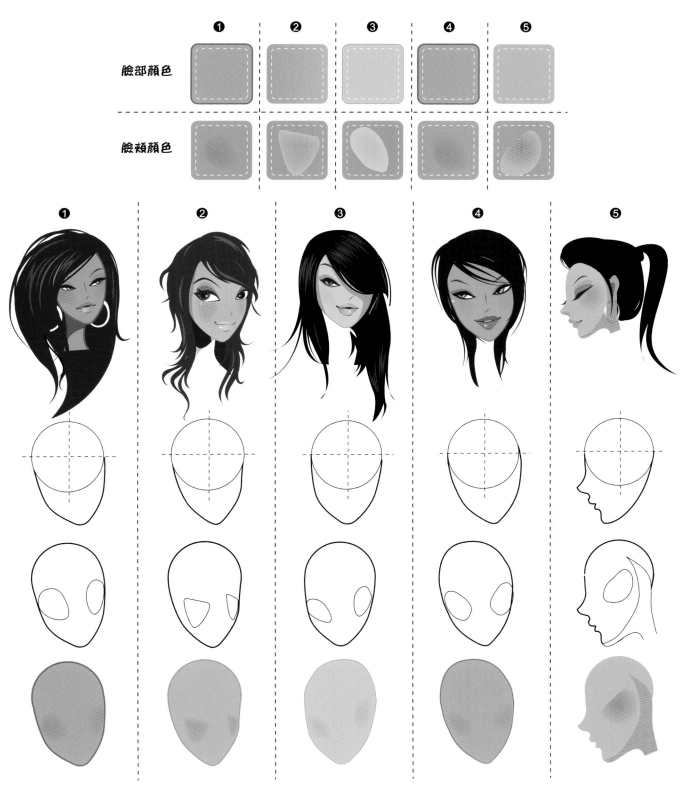

以上均通過三步驟來實現：1.由基礎圓形加上朝不同方向的臉部輪廓；2.融會完整的頭部形態並確定臉頰區域；3.將臉部及臉頰分別進行著色，完成最終效果。

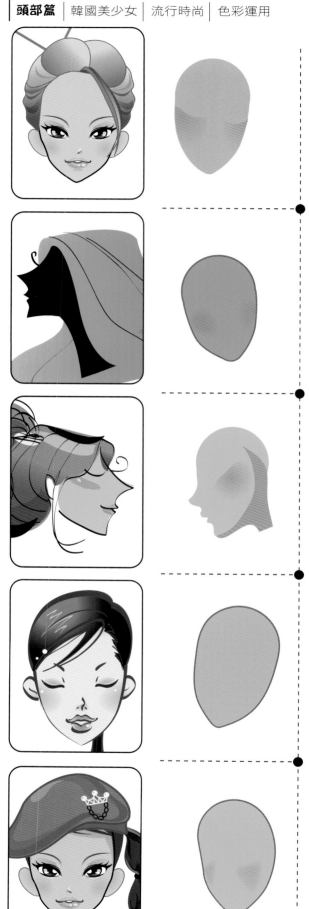

三角臉的認識

橢圓臉形描繪了少女的溫柔與嫵媚，而三角形臉再現了韓國美少女的伶俐與個性。三角形臉在繪畫上最明顯的是尖下巴，同時臉頰也隨之顯現瓜子的形狀。

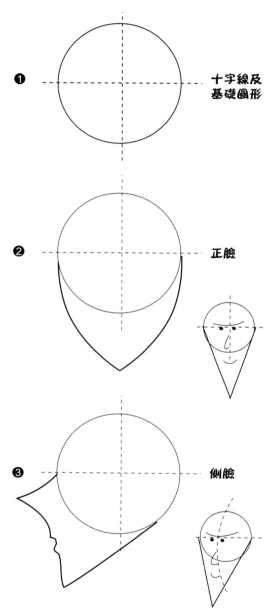

❶ 十字線及基礎圖形

❷ 正臉

❸ 側臉

❶ 同樣也從畫出正圓形和橫、縱交叉的十字線開始。

❷ 正臉比側臉容易畫，完成一側後再對稱地畫另一側即可，如果用電腦執行只需要做鏡射複製；要注意下巴尖尖的表現。

❸ 側臉十分討喜，因為可以看到清晰的臉部細節：高高的鼻子、小巧的嘴巴、以及個性十足的下巴。

三角臉的繪製

韓國美少女的畫風有兩個極端，一是細節刻畫，如眼睛的層層表現；二是簡約明瞭，如側臉簡單的輪廓就能表現臉部的整體，令人心生喜愛。此外用色大膽前衛、顏色明快，對比強烈。

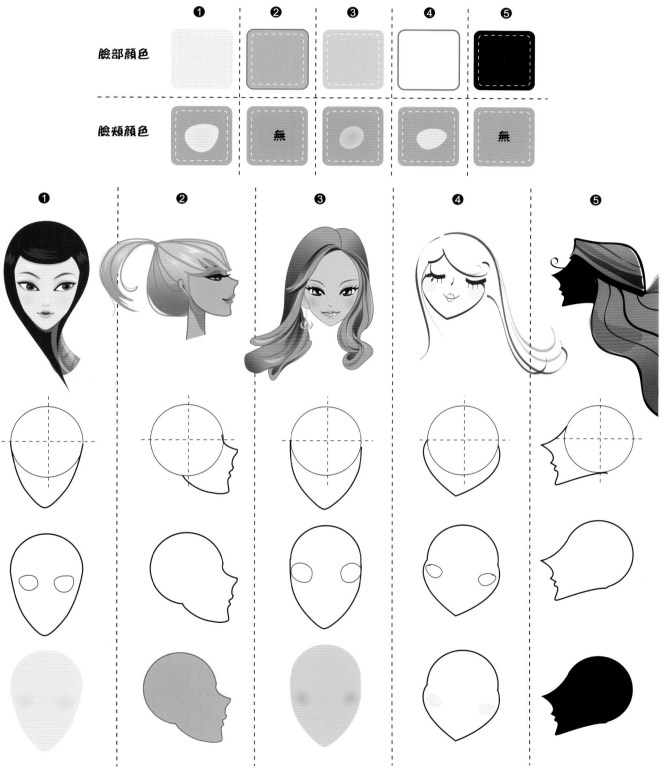

繪畫三步驟：1.確定基礎圓形及朝向不同方向的尖下巴輪廓；　　2.融會頭部及臉部輪廓並確定臉頰區域；
3.將臉部及臉頰分別進行著色，完成最終效果。

眼睛的認識

眼睛是一個球體，被上眼皮和下眼瞼包裹，位於臉部結構的眼窩內。眼睛的最高及最低點分別位於眼睛寬度約三分之一的位置。

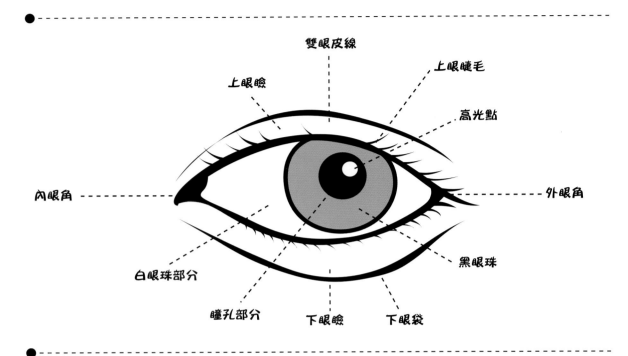

雙眼皮線
上眼睫毛
高光點
上眼瞼
內眼角
外眼角
黑眼珠
白眼珠部分
瞳孔部分　下眼瞼　下眼袋

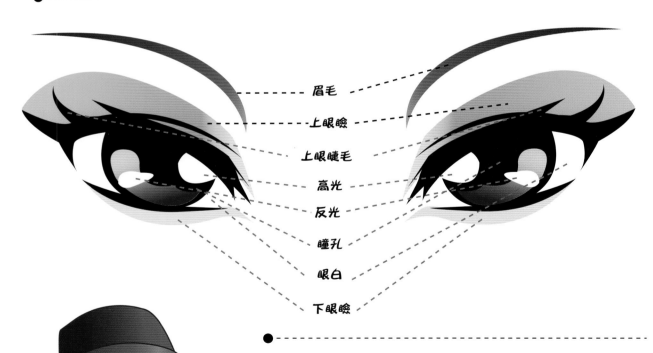

眉毛
上眼瞼
上眼睫毛
高光
反光
瞳孔
眼白
下眼瞼

眼睛在繪畫中的表現

韓國美少女的眼睛在繪製過程中，將上下眼瞼均變成了漸變色的眼影部分。在瞳孔部分用了三種色彩：整個瞳孔的底色為黑色、半月形漸變的褐色表示瞳孔的主體色彩、代表高光及反光的白色。本圖例強調了上眼睫毛，實際案例中會有下眼睫毛的情況。本圖例說明了韓國美少女在繪製眼睛時應強調的幾點：眼影、瞳孔、睫毛。

眼睛繪畫的步驟

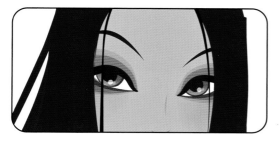
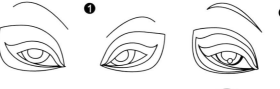
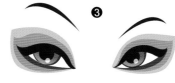
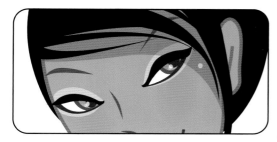

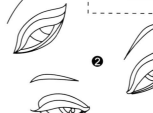
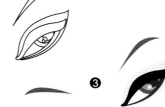
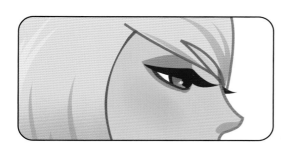

❶ 勾勒出眼睛的大致輪廓，眼影的區域即是眼睛最外部的邊界。確認上下眼皮的位置、眼球及瞳孔。

❷ 添加細節，上下眼線加寬，確定瞳孔中的黑眼球及反光點的位置。

❸ 進行上色，眼影可用單色或雙色，上下眼線大部分會用黑色，眼球通常會用較深的色彩，反光點基本上都是白色。

不畫眼球的繪畫步驟

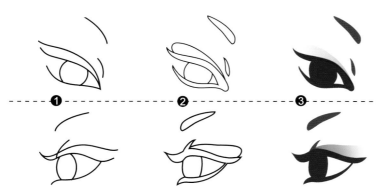

這兩隻眼睛來自一個女孩的三種不同表情，在方向上有正視和側視兩種。繪畫簡潔明瞭，並未見眼球的任何細節，只有眼睛的輪廓和瞳孔位置，上眼皮運用了藍色漸變的眼影，但人物依然表現得生動可愛。

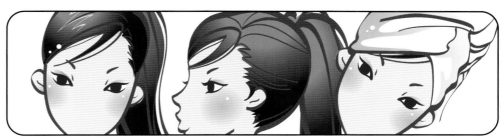

簡潔眼睛的繪畫步驟

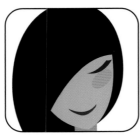
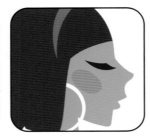
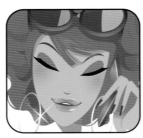

俗話說「眉目傳情」，更何況是美少女的眼神。然而就算沒看到她的眼睛卻也為之心動，主要原因是整個面部表情及神態，還有美女恰到好處的妝容，無不吸引著旁人的注意。因此可以得出結論"沒有醜女，只有不會打扮自己的女人"。

這樣的眼睛，相信在繪製時應該不難，可是千萬別忽略它對整個臉部的關鍵作用。

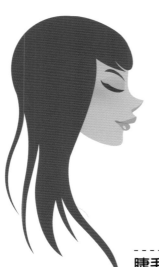
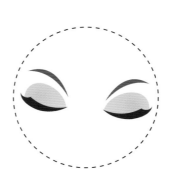
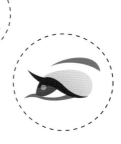

這組眼睛在既有基礎加上眼影，使得眼睛更加嫵媚多情。針對睜開的眼睛，強調了上下眼線與上下睫毛的合併連接，瞳孔部分只有兩個接近圓形的圈，就這樣完成了眼睛的繪製。

睫毛在眼睛中的重要表現

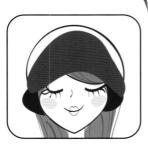
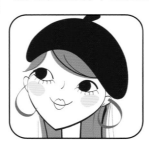
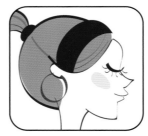

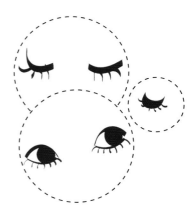

這組眼睛在繪製時，當眼睛閉合時，一條粗的弧線連接著許多根向下彎曲的睫毛。當眼睛睜開時，睫毛依然不動，增加了上眼線及中間圓形的瞳孔，這樣就完成了睜眼的效果。同時我們發現側臉時只用正臉的一側眼睛即可。

我深受這種畫法震撼，雖簡練但完整體現了人物的面部特徵，正所謂"下筆如有神"，不在於多麼複雜，而在於神韻。

眼睛與色彩

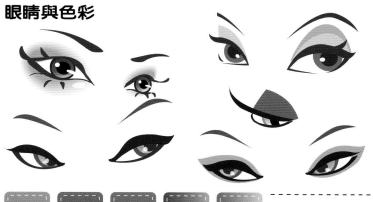

冷豔絕色：

藍色的眼球，這一點屬於歐洲血統，紅色眼影使冷峻中平添幾份豔麗。

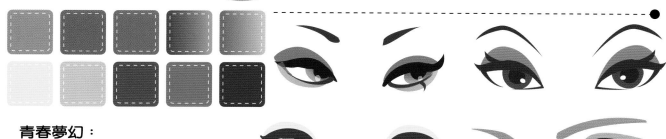

青春夢幻：

青春總是少不了一份快樂、一份不安分的心情、一種憂傷。在紅、黃、綠明快的色彩中加入神秘的紫色及憂傷的青灰色。

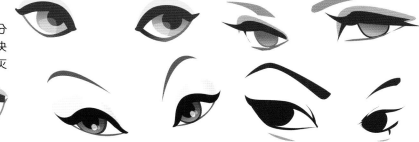

紅粉佳人：

美麗的女孩麗質天生，多一分則妖、少一分則柔。在以紅粉為底的眼影下，將顏色減淡，同時褐色眼球也增添了幾許高貴與優雅。

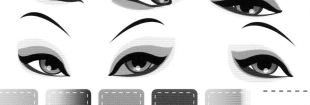 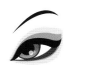 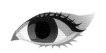

柔情似水：

女性總免不了使人心生憐愛與疼惜，因此在眼睛色彩部份上不免也會展露出柔情婉約的一面。

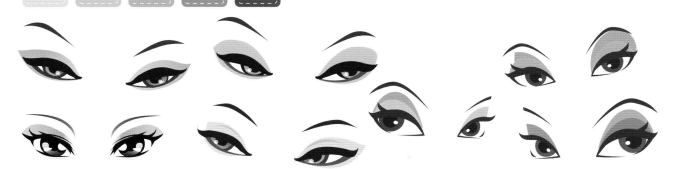

鼻子的認識

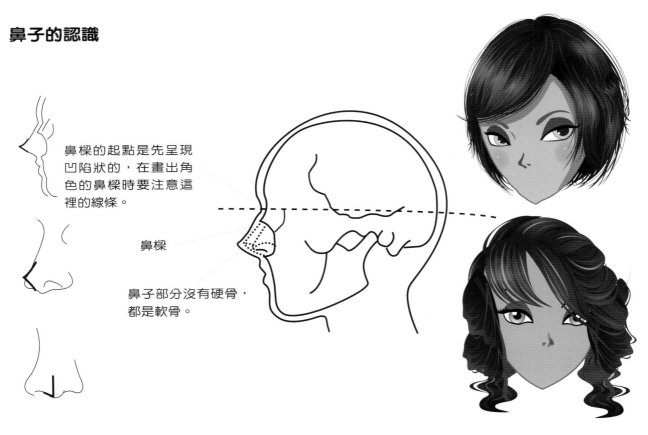

鼻樑的起點是先呈現凹陷狀的，在畫出角色的鼻樑時要注意這裡的線條。

鼻樑

鼻子部分沒有硬骨，都是軟骨。

在繪製韓國美少女鼻子時，只需要將鼻尖突出就能刻畫出整個鼻子的感覺，有時也略加鼻孔來細化或者用漸變線條來描繪鼻樑的形態。

耳朵的認識

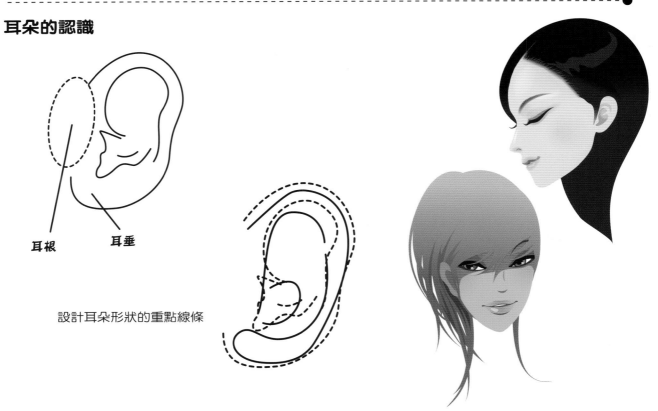

耳根　　耳垂

設計耳朵形狀的重點線條

耳朵在韓國美少女的繪製中，主要由輪廓與內部兩部分構成，與實際接近，常用兩種色塊以示區別。

鼻子的畫法

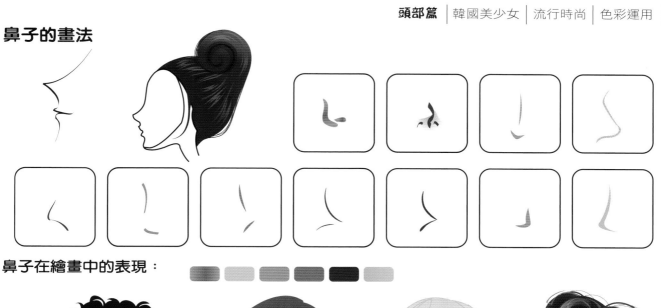

鼻子在繪畫中的表現：

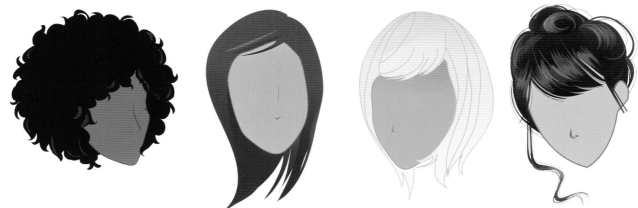

想不到這麼美麗時尚的女孩在鼻子的繪製上會如此簡潔，大部分的鼻子均由兩條曲線圍成一個 "√" 構成，根據面部朝向的不同產生對應的變化。

耳朵的畫法

耳朵在韓國美少女的繪製中常被頭髮遮擋，因此並不多見，在繪畫上常繪製一個半橢圓形的耳朵輪廓，然後加上數字 "6" 的形狀表現耳朵的內部結構，有時這部分也簡化成一個半弧形狀。

耳朵在繪畫中的表現：

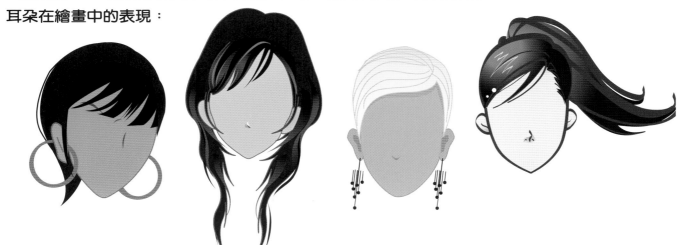

嘴的認識

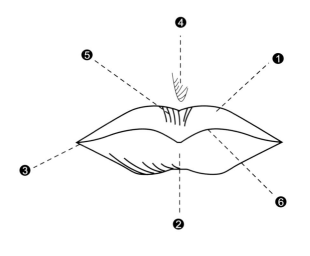

❶ 上唇
❷ 下唇
❸ 嘴角
❹ 凹陷
❺ 嘴唇最前突的地方上唇與下
❻ 唇的接觸面

上唇與下唇的動作可以表現感情與性格，決定人物的形象。上唇與下唇的接觸面用一道線就能表現完整的嘴部輪廓。繪畫時先畫出上唇與下唇交接的那條線，再定出寬度和上下唇的厚度。一般來說，上唇比較突出，棱角明顯；下唇圓厚，中部稍微有下凹，用陰影可表現下唇的厚度。

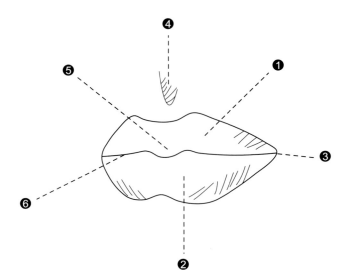

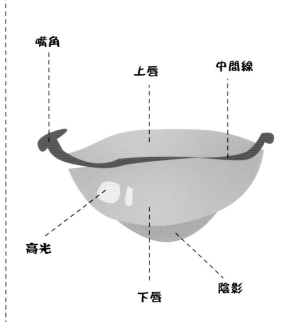

嘴角　上唇　中間線

高光　下唇　陰影

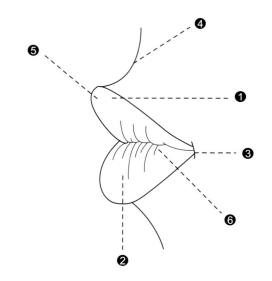

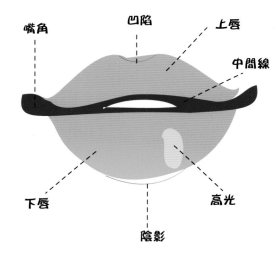

嘴角　凹陷　上唇

中間線

下唇　高光

陰影

韓國美少女的嘴唇在繪製時要比實際情況精練。繪畫的重點在上、下嘴唇及中間分隔線。繪畫時強調唇部的高光，這樣突出了嘴唇的光亮與性感。

嘴的繪畫技法

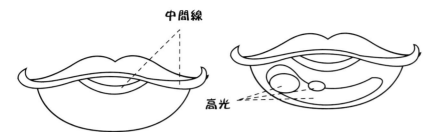

中間線

高光

中間線採用了較深的咖啡色

顏色的三個階段

❶ 畫出上、下嘴唇中間的間隔線，在這　不是單純的一條線，而是兩個封閉的區域，並留有中間的空隙。同時確定了上、下唇的位置，很明顯，下唇遠寬於上唇，整個唇形圓潤厚實。

❷ 在下唇部畫出三個閉合的區域，這三個不同的部分將進行不同顏色的著色，以產生高光的效果，進而突出唇部的亮潤光澤。

❸ 進行著色，中間線較深，整個唇色為粉紅色，高光部分採用了粉色的三個不同階段，最終完成唇部的繪畫。

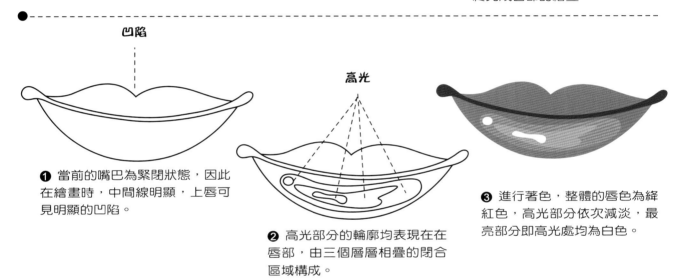

凹陷

高光

❶ 當前的嘴巴為緊閉狀態，因此在繪畫時，中間線明顯，上唇可見明顯的凹陷。

❷ 高光部分的輪廓均表現在在唇部，由三個層層相疊的閉合區域構成。

❸ 進行著色，整體的唇色為絳紅色，高光部分依次減淡，最亮部分即高光處均為白色。

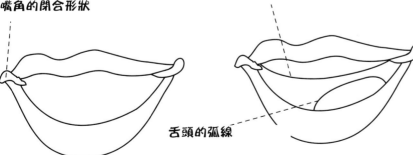

嘴角的閉合形狀

牙齒的曲線

舌頭的弧線

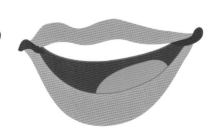

❶ 直接勾畫上、下唇，並未有明顯的中間線，因為嘴部為張開狀態。明確畫出了表示嘴角的、兩端閉合的形狀。

❷ 由於是張開的嘴巴，因此畫出了表現上牙的曲線，表現舌頭的下半弧形。

❸ 在上色時整個唇部為淺紅色，牙齒部分均為白色，舌頭部分為淡咖啡色，口腔內部及嘴角用了同一種深咖啡色。

嘴唇色彩

粉色柔情

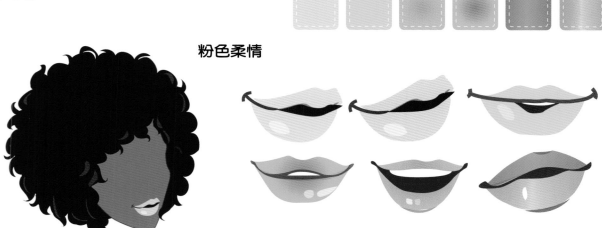

把現實與理想、美觀與實用結合，營造清澈、捕捉光芒的效果。

夏日情懷

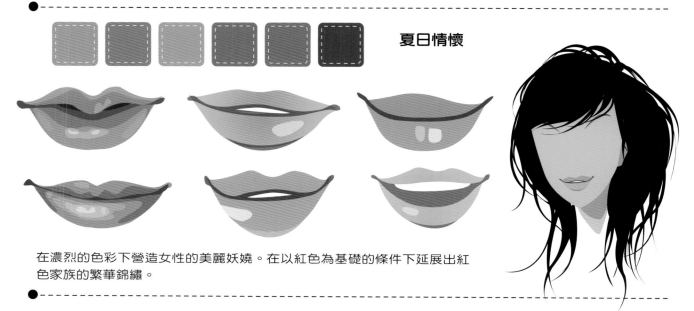

在濃烈的色彩下營造女性的美麗妖嬈。在以紅色為基礎的條件下延展出紅色家族的繁華錦繡。

紫色浪漫

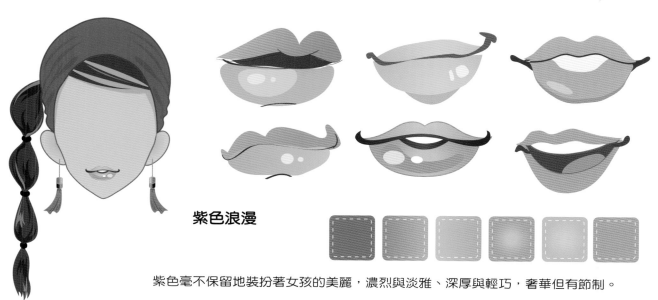

紫色毫不保留地裝扮著女孩的美麗，濃烈與淡雅、深厚與輕巧，奢華但有節制。

短髮的繪製

短髮常會給予人精神幹練的感覺，但在韓國少婦的髮型中卻有全新的內涵，不僅神清氣爽，更多了嬌柔嫵媚之感，有時清澈如細流，有時澎湃如海嘯，產生強烈的視覺衝擊。

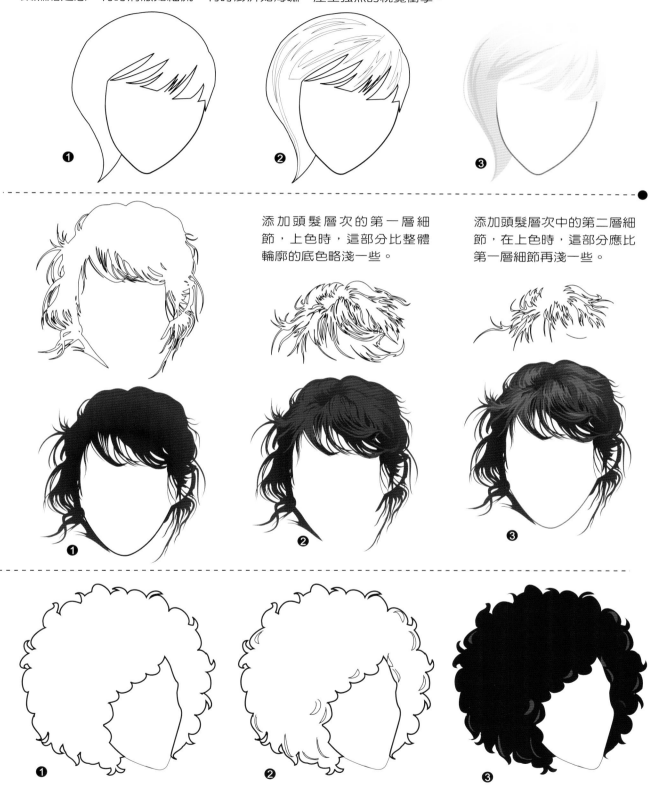

添加頭髮層次的第一層細節，上色時，這部分比整體輪廓的底色略淺一些。

添加頭髮層次中的第二層細節，在上色時，這部分應比第一層細節再淺一些。

畫韓國美少女的頭髮很簡單，分為三步驟：打整體輪廓、添加細節、上色。看似簡單，但是對於形體的控制能力，是需要不斷練習才能準確捕捉的。有沒有更便捷一點的方法呢？那就是多次提到的"實物墊底法"，就是臨摹真實照片並進行藝術創作。在此用了電腦向量繪圖軟體，處理起來相對容易得多。

短髮彙總與色彩

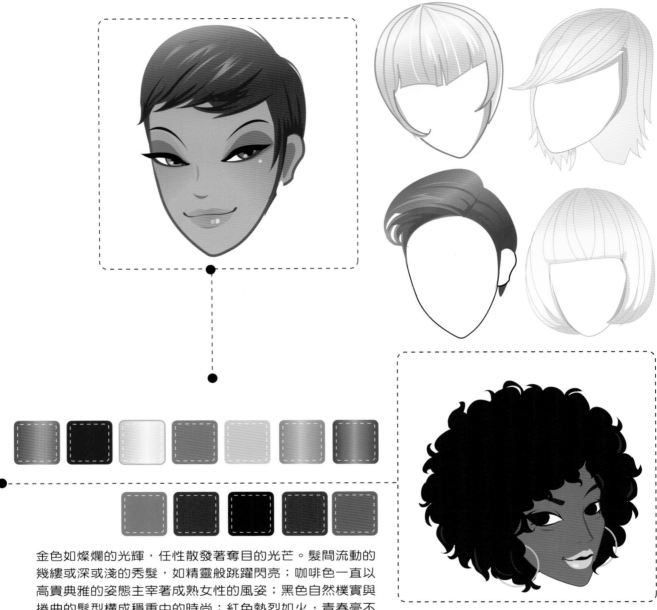

金色如燦爛的光輝，任性散發著奪目的光芒。髮間流動的幾縷或深或淺的秀髮，如精靈般跳躍閃亮；咖啡色一直以高貴典雅的姿態主宰著成熟女性的風姿；黑色自然樸實與捲曲的髮型構成穩重中的時尚；紅色熱烈如火，青春毫不遮掩地呈現於人前，並以其前衛、勇敢、向前的態勢奔流而下。

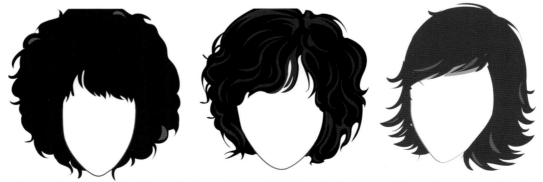

在繪製捲曲的頭髮時應將外部輪廓呈現出不同的曲度，注意突出向外的髮梢、弧形向外凸起的發肚，額前的瀏海有層次變化，最後添加細節，細節均是在原有基礎上刻畫，能夠表現高光及頭髮走勢的形狀。

長髮的繪製

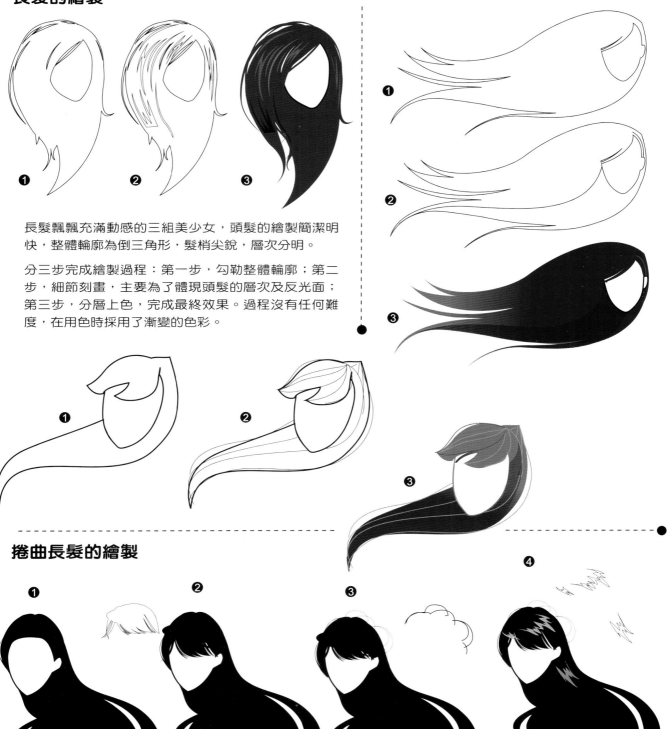

長髮飄飄充滿動感的三組美少女，頭髮的繪製簡潔明快，整體輪廓為倒三角形，髮梢尖銳，層次分明。

分三步完成繪製過程：第一步，勾勒整體輪廓；第二步，細節刻畫，主要為了體現頭髮的層次及反光面；第三步，分層上色，完成最終效果。過程沒有任何難度，在用色時採用了漸變的色彩。

捲曲長髮的繪製

畫出捲曲長髮的整體輪廓，注意中間鏤空的細節。

瀏海要多畫些線條出來，這樣才有絲絲縷縷的效果。

在頭頂後部畫一些游離出頭部輪廓的髮絲，增添飄逸浪漫的氣息。

加一些不規則的形狀，塗上稍亮的色彩，以突顯頭髮的反光面，以使層次更加分明。

梳髮及盤髮的繪製

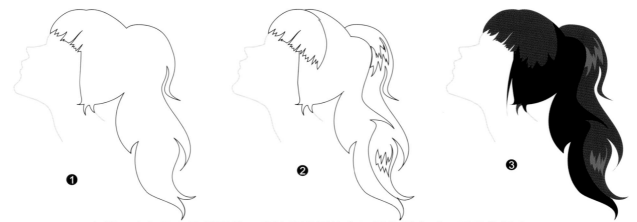

❶　　　❷　　　❸

在第一步勾勒女孩髮尾時，應注意髮尾伸向四周的層次感，用了幾個分支。在最後上色時分出了三個不同的層面：暗部、整體色及高光。

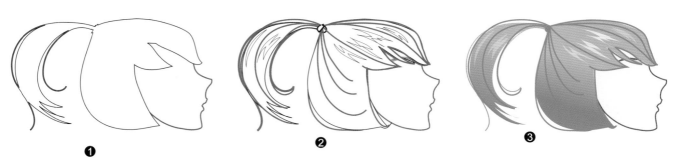

❶　　　❷　　　❸

這種馬尾辮的繪製，不僅有著清晰的整體輪廓，而且還留有描繪髮型的主幹線條，上色時同色系深淺結合，適用於年輕喜歡運動的女孩。

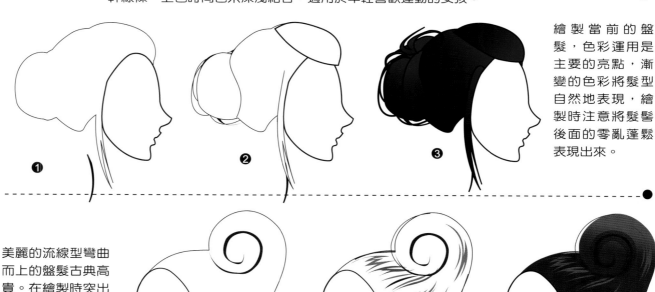

❶　　　❷　　　❸

繪製當前的盤髮，色彩運用是主要的亮點，漸變的色彩將髮型自然地表現，繪製時注意將髮髻後面的零亂蓬鬆表現出來。

美麗的流線型彎曲而上的盤髮古典高貴。在繪製時突出盤髮的中心旋渦，同時注意周圍細節的表現，在上色時給予區別。

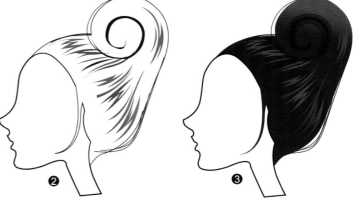

❶　　　❷　　　❸

頭髮彙總與色彩

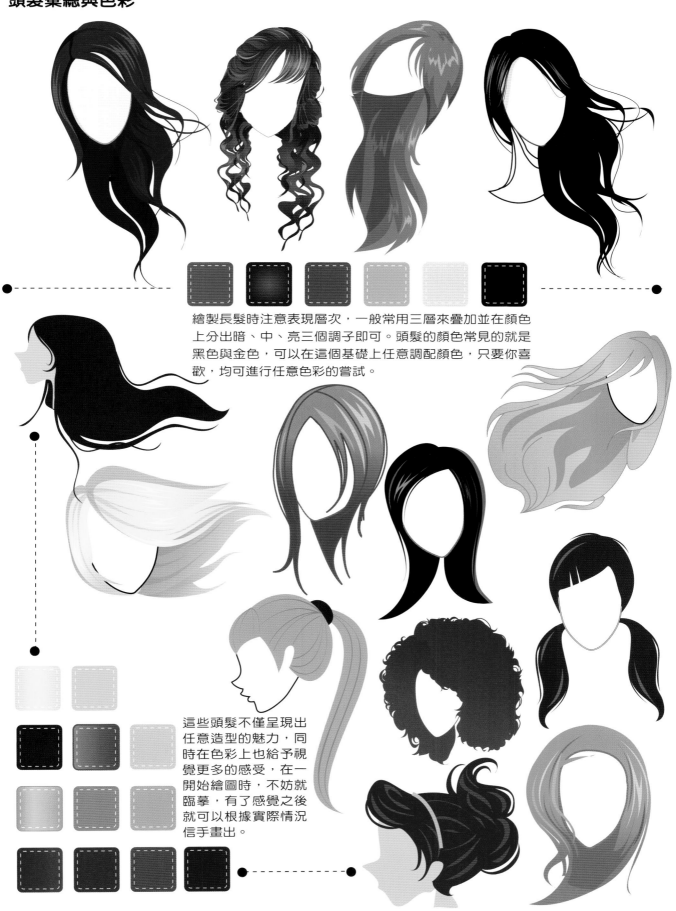

繪製長髮時注意表現層次，一般常用三層來疊加並在顏色上分出暗、中、亮三個調子即可。頭髮的顏色常見的就是黑色與金色，可以在這個基礎上任意調配顏色，只要你喜歡，均可進行任意色彩的嘗試。

這些頭髮不僅呈現出任意造型的魅力，同時在色彩上也給予視覺更多的感受，在一開始繪圖時，不妨就臨摹，有了感覺之後就可以根據實際情況信手畫出。

第二篇　韓國美少女表情篇 ----------●

有些害羞、有些矜持，有時純情、有時冷漠，
美少女以多變的面孔帶來生活無限的精彩。

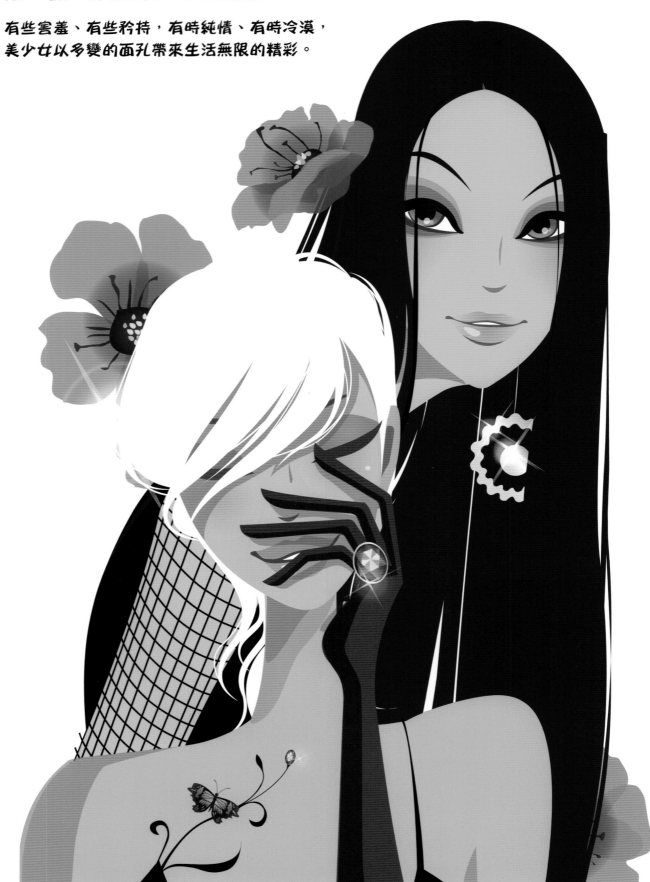

第二篇　韓國美少女表情篇

冷峻、恬靜的表情

冷峻思考的表情，無意中缺少了放鬆歡愉的感覺，因此在繪製人物時，眼睛直視似乎還有些迷茫，嘴巴保持在緊閉或半張狀態。

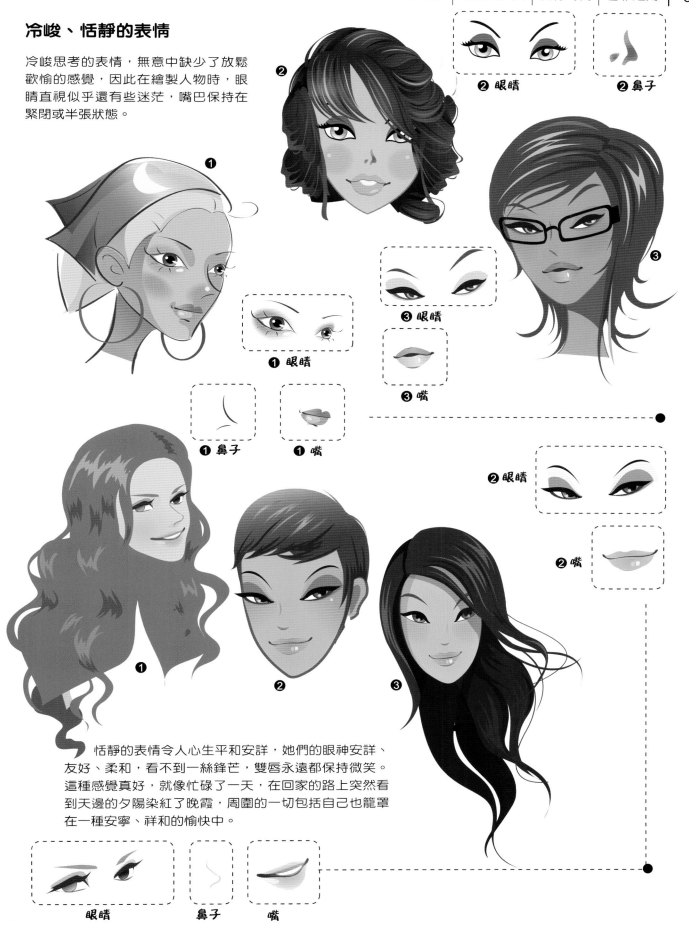

② 眼睛

② 鼻子

① 眼睛

③ 眼睛

③ 嘴

① 鼻子

① 嘴

② 眼睛

② 嘴

恬靜的表情令人心生平和安詳，她們的眼神安詳、友好、柔和，看不到一絲鋒芒，雙唇永遠都保持微笑。這種感覺真好，就像忙碌了一天，在回家的路上突然看到天邊的夕陽染紅了晚霞，周圍的一切包括自己也籠罩在一種安寧、祥和的愉快中。

眼睛

鼻子

嘴

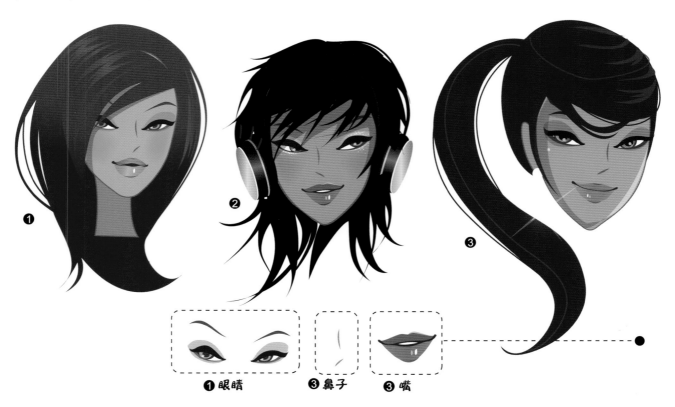

❶眼睛　　**❸鼻子**　　**❸嘴**

自信、愉快的表情

自信的女孩神情從容、目光堅定。臉部基本上是朝向觀眾的正面，笑容自然，嘴角上揚，嘴巴合攏或微張，眼睛直視前方。自信的女孩由內向外散發著一種朝氣與希望。

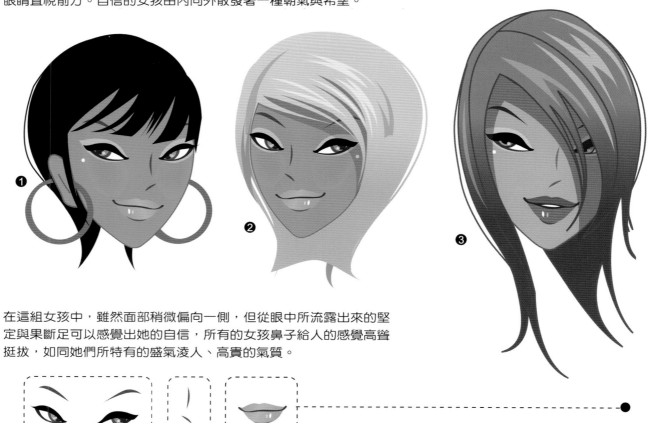

在這組女孩中，雖然面部稍微偏向一側，但從眼中所流露出來的堅定與果斷足可以感覺出她的自信，所有的女孩鼻子給人的感覺高聳挺拔，如同她們所特有的盛氣凌人、高貴的氣質。

❷眼睛　　**❷鼻子**　　**❷嘴**

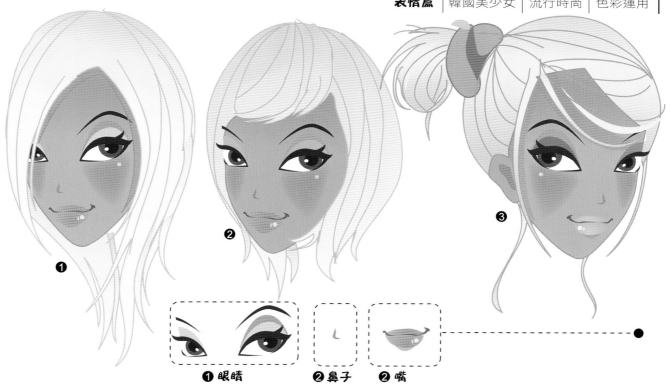

❶眼睛　　❷鼻子　　❷嘴

純真、羞澀的表情

眼睛是心靈的窗戶，因此純真羞澀的表情主要體現在眼睛的含情脈脈上，同時稍微斜視的目光、緊閉的嘴巴均能刻畫出人物的內心情感。把握好眼睛、嘴巴的狀態就能基本掌握人物的表情。

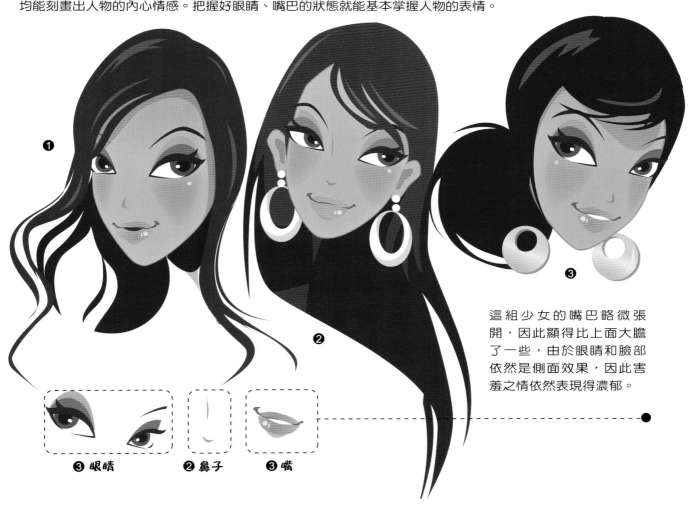

這組少女的嘴巴略微張開，因此顯得比上面大膽了一些，由於眼睛和臉部依然是側面效果，因此害羞之情依然表現得濃郁。

❸眼睛　　❷鼻子　　❸嘴

陶醉、頑皮的表情

陶醉的女孩，閉著眼睛或聆聽或思考。在繪畫時要突顯眼睛的緊閉、鼻子自然地翹起、嘴巴自然地閉合或微微張開、很自然、可愛的狀態。

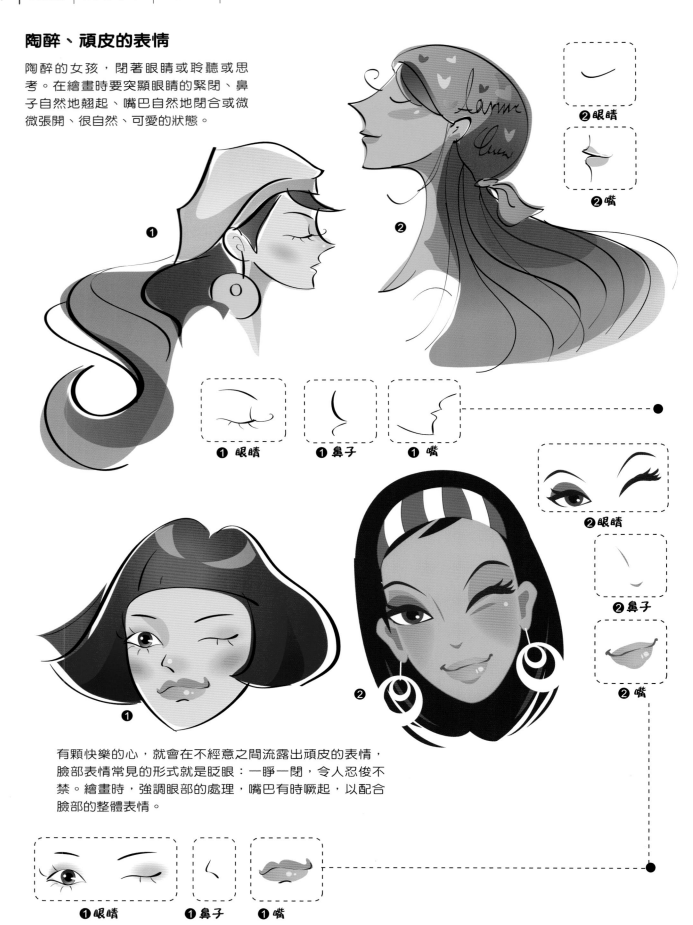

❷ 眼睛

❷ 嘴

❶ 眼睛　　❶ 鼻子　　❶ 嘴

❷ 眼睛

❷ 鼻子

❷ 嘴

有顆快樂的心，就會在不經意之間流露出頑皮的表情，臉部表情常見的形式就是眨眼：一睜一閉，令人忍俊不禁。繪畫時，強調眼部的處理，嘴巴有時�‍起，以配合臉部的整體表情。

❶ 眼睛　　❶ 鼻子　　❶ 嘴

第三篇　韓國美少女體態篇 --------------------●

一個良好的體態能帶來繪畫上的成功呈現，也可以補救其他方面的不足，
藉著身體姿態，可將女孩塑造得婀娜多姿、亭亭玉立，或穩重大方、我行我素......

少女的身體比例

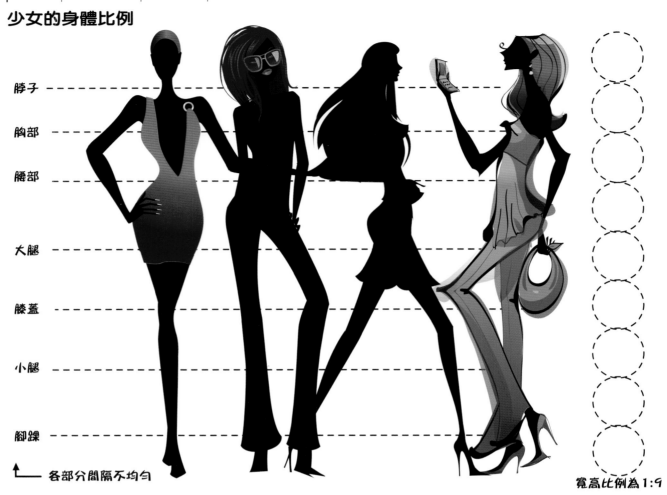

脖子
胸部
腰部
大腿
膝蓋
小腿
腳踝

↑ **各部分間隔不均勻**

寬高比例為1:9

韓國美少女在身材上可稱得上"魔鬼"，又高又瘦，對比日本美少女的身體比例，我們就會發現：韓式在身體寬高比例上大大進行了改變，由真實身體比例的1:5變成了1:9，這樣在繪畫時手臂及腿部均比現實比例大得多，因此可以明顯看到各部位的比例打破了現實中均勻的間距。

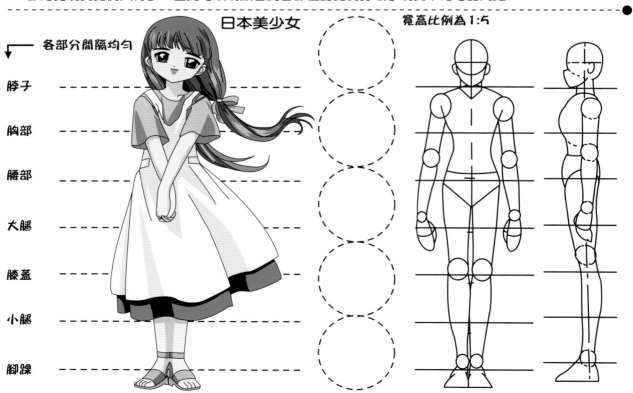

日本美少女

寬高比例為1:5

← **各部分間隔均勻**

脖子
胸部
腰部
大腿
膝蓋
小腿
腳踝

手的認識

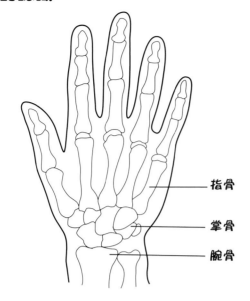

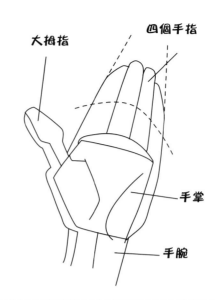

指骨

掌骨

腕骨

大拇指

四個手指

手掌

手腕

手的繪製技巧

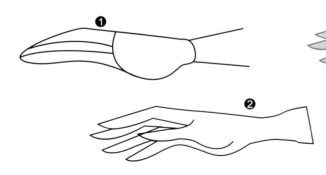

❶

畫出手的大概輪廓，
分出手指區域。

畫出大拇指及小指的位置，
並細化其餘指頭。

❷

❸

進行著色，分出明暗面，完成最終
的效果。韓國美少女的手指細長尖
銳，繪畫時應以真實人手為基礎，
拉長變形就能繪製出來，不妨看著
自己的手來畫出各種手勢。

❶

❷

❸

手心向下、向前伸的手也經過建立輪廓、劃分手指
細節、著色三個步驟，不同的是這個角度能清晰地
看到五個指頭並能真切感受到手掌。在繪畫時注意
捕捉手的重點線條，因此畫卡通或插畫沒有素描基
礎、對明暗沒有太多概念的朋友，只要抓住事物的
主線條就能成為藝術創作的一員。

❶

❷

❸

蜷縮的手，在繪製時注重四個手指的彎曲，手腕部分接近90度。
繪製時參看自己的手勢，就可以很輕易地找到主要的線條。

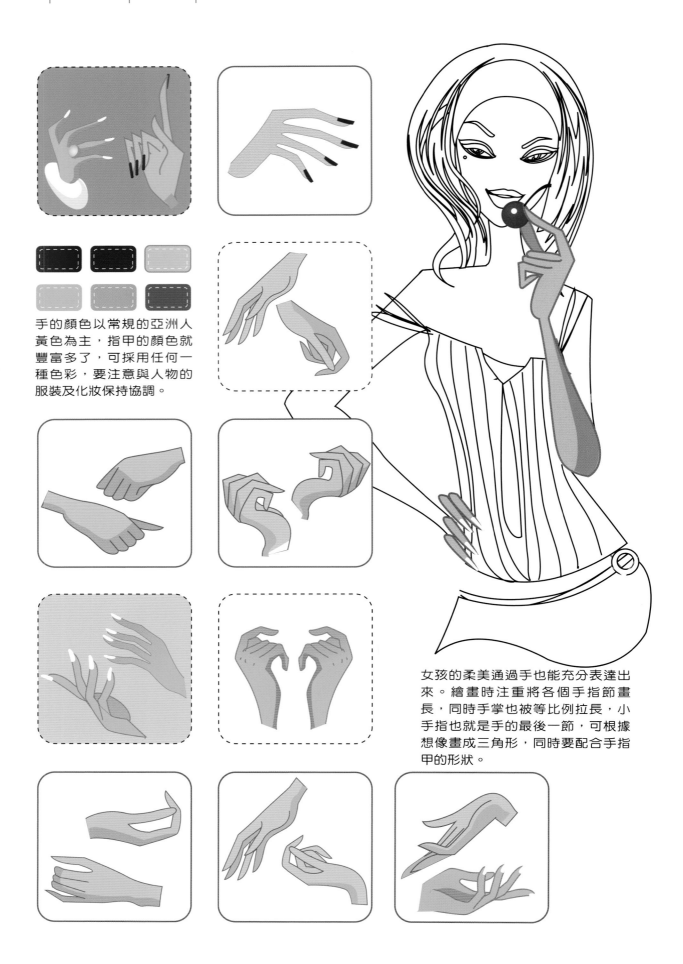

手的顏色以常規的亞洲人黃色為主，指甲的顏色就豐富多了，可採用任何一種色彩，要注意與人物的服裝及化妝保持協調。

女孩的柔美通過手也能充分表達出來。繪畫時注重將各個手指節畫長，同時手掌也被等比例拉長，小手指也就是手的最後一節，可根據想像畫成三角形，同時要配合手指甲的形狀。

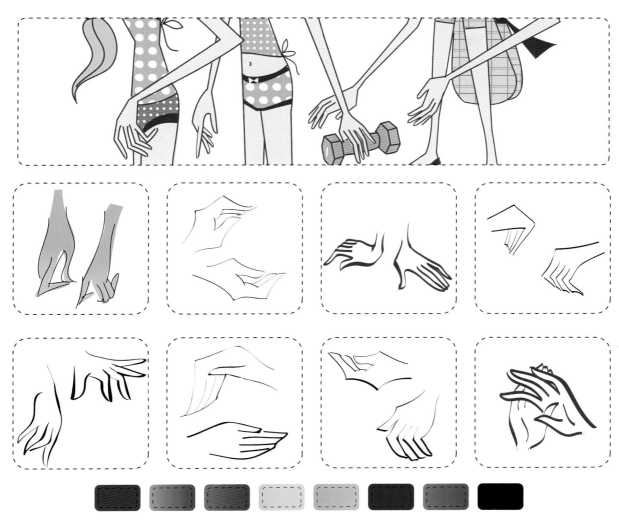

看到這些手時，禁不住想起曾經在分析歐洲動漫中那些胖呼呼有著明顯大腳板及腳指甲的大腳來，暗自欣賞韓國美少女真實卻又獨特的寫實優美風格，每每看到此處，我都感歎每個時代都有一種創新，每個人都在不斷完善中圓潤，達到一種平和。

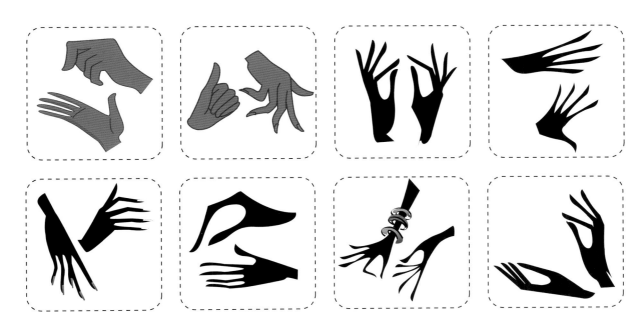

站姿的畫法

女孩亭亭玉立的站姿，在繪製時從體態線開始很容易就能掌握。我們用線代表身體骨骼，用圓圈代表各個關節，在臂部及髖部採用了三個點，上肢及下肢採用了兩個點，全身就這樣連接起來。當然每個人在畫圖時可添加相應的點，如腰部、項部均可再添加對應的連接點。

在繪製站姿分四步走：第一步，繪製出體態線；第二步，根據人物描繪輪廓；第三步，添加衣服及人物表情等細節；第四步，進行上色，完成光影及細節處理，完成最終效果。

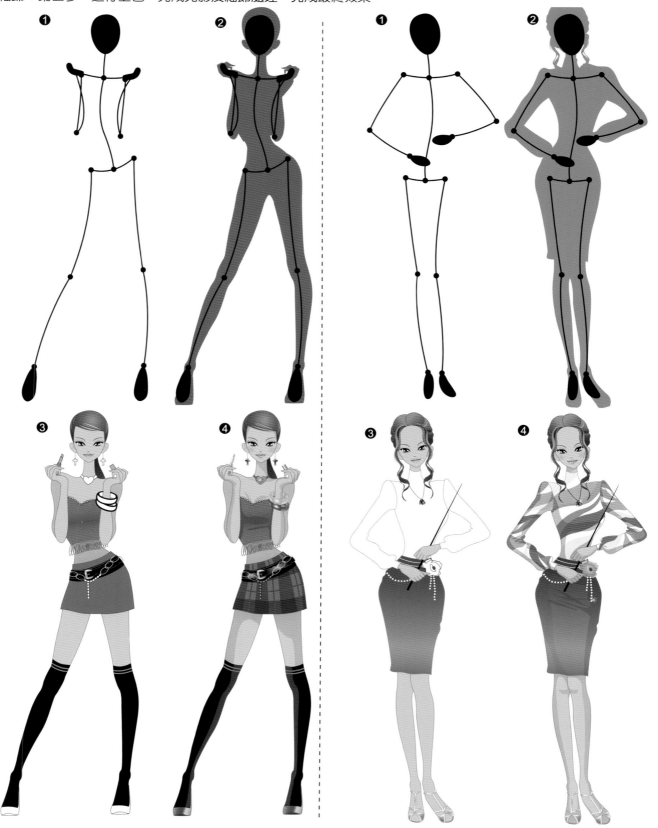

站姿的體態線及身體輪廓

❶ 站立的女孩　❷ 體態線　❸ 根據體態線描繪的身體輪廓

體態線決定了人物身體的姿態,因此精準地把握體態線,
並在此基礎上描出人物身體輪廓,就能順暢地刻畫人物的身態。

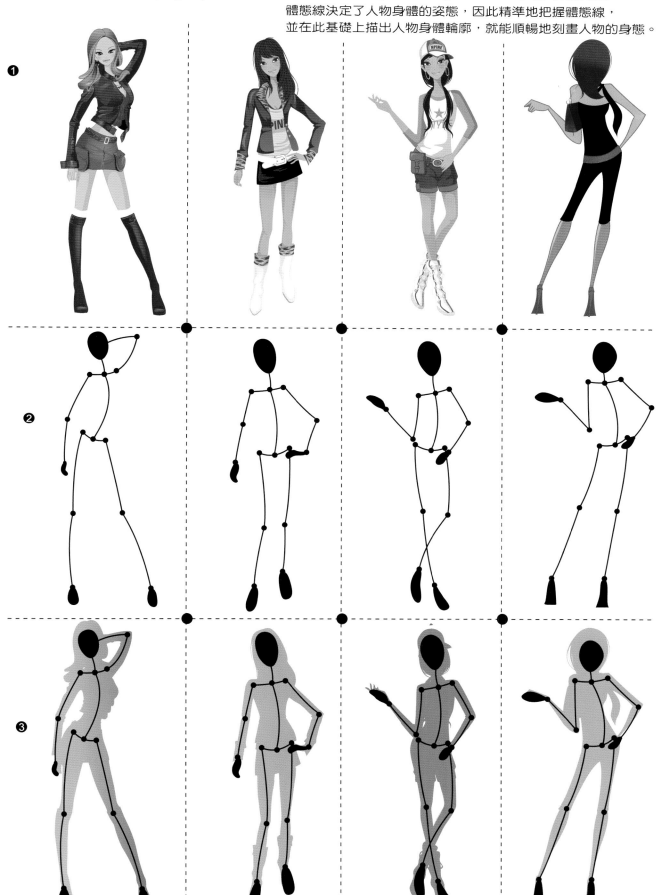

坐姿的畫法

分四個步驟實現女孩的坐姿：❶ 繪製體態線；❷ 根據體態線描繪人物輪廓；
❸ 繪製服裝並細化各部分；❹ 進行著色，進一步修飾，完成最終效果。

繪製坐著的女孩要把握好身體與腿部的角度，基本上小於等於90度。
掌握人物手臂與腿部之間的關係，保持自然放鬆的狀態。

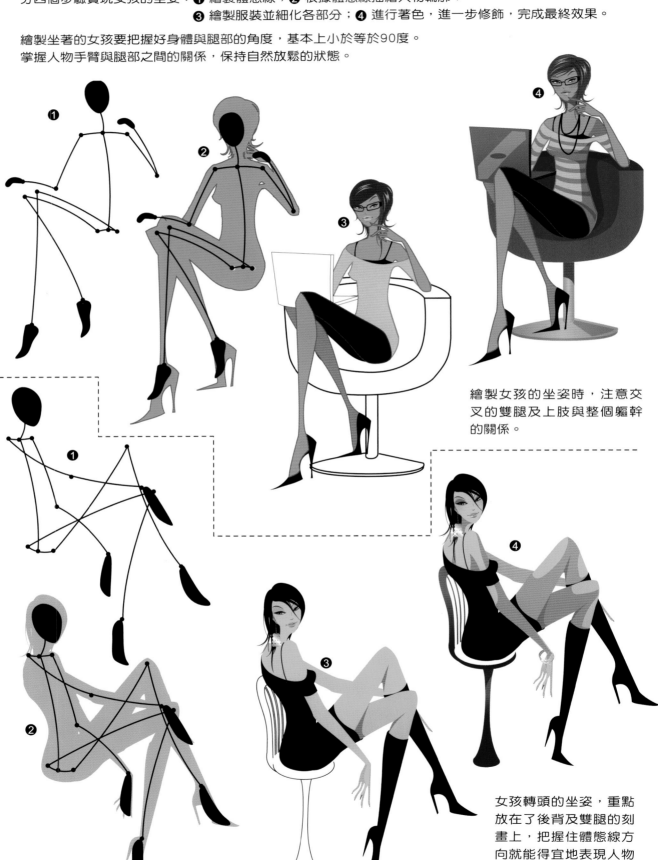

繪製女孩的坐姿時，注意交
叉的雙腿及上肢與整個軀幹
的關係。

女孩轉頭的坐姿，重點
放在了後背及雙腿的刻
畫上，把握住體態線方
向就能得宜地表現人物
形象。

坐姿的體態線及輪廓

繪製女孩的坐姿體態線，髖部及交叉的腿部時，應注意觀察，找出相應的規律。也可以自己親自擺出相同的姿勢來揣摩，如此有助於理解並能畫出合理的體態線。

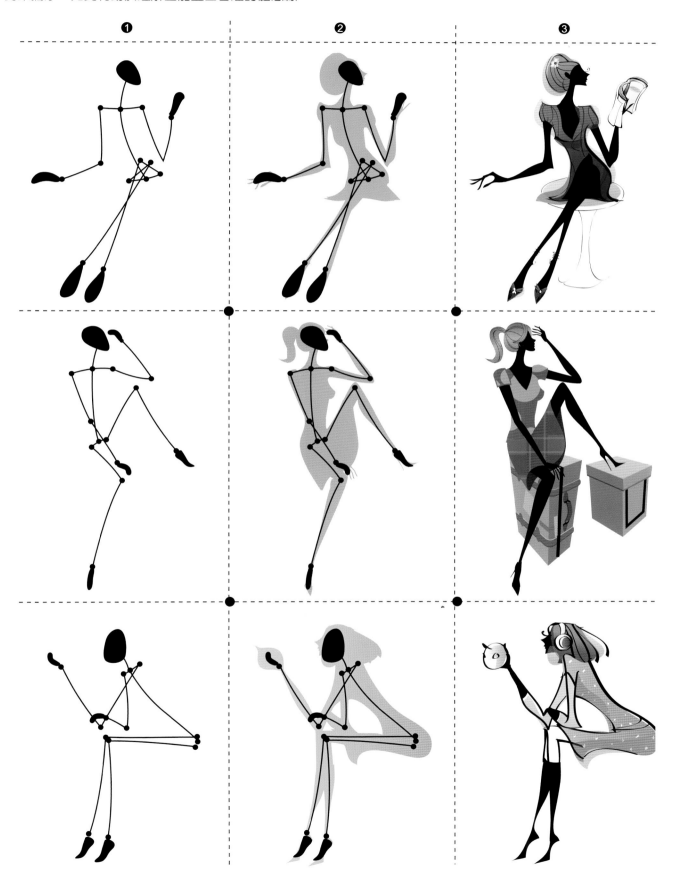

| ❶ | ❷ | ❸ |

走姿的畫法

分四個步驟實現女孩的走姿：❶ 繪製體態線；❷ 根據體態線描繪人物輪廓；

❸ 繪製服裝並修飾各部分；❹ 進行著色，體現光影部分，完成最終效果。

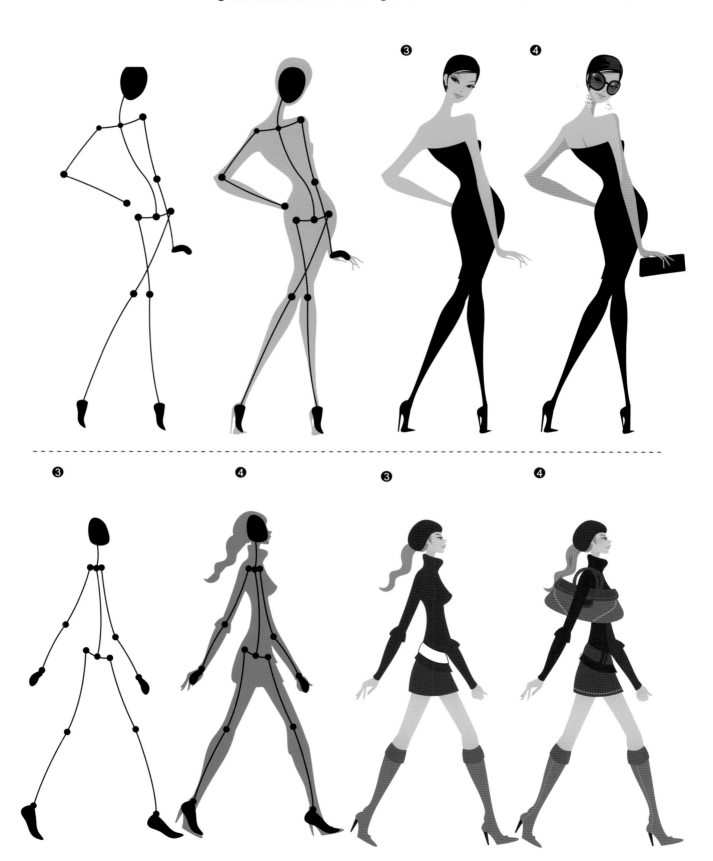

走姿的體態線及輪廓

❶ 走路的女孩　❷ 體態線　❸ 根據體態線描繪的身體輪廓

行走中的女孩有一側肢體被身體擋住，被擋住的那側身體不用表現出來，但繪製時要注意另一側的比例協調。

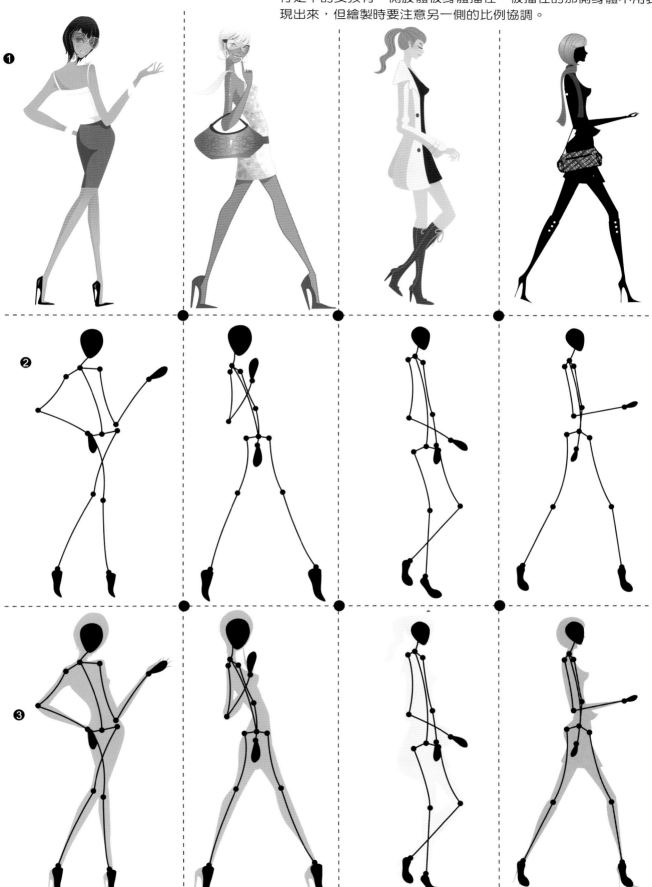

跑姿的畫法

分四個步驟實現女孩的跑姿：❶ 繪製體態線；❷ 根據體態線描繪人物輪廓；

❸ 繪製服裝並加強各部分細節；❹ 進行著色，進一步修飾，完成最終效果。

❶　　　　　　❷　　　　　　❸　　　　　　❹

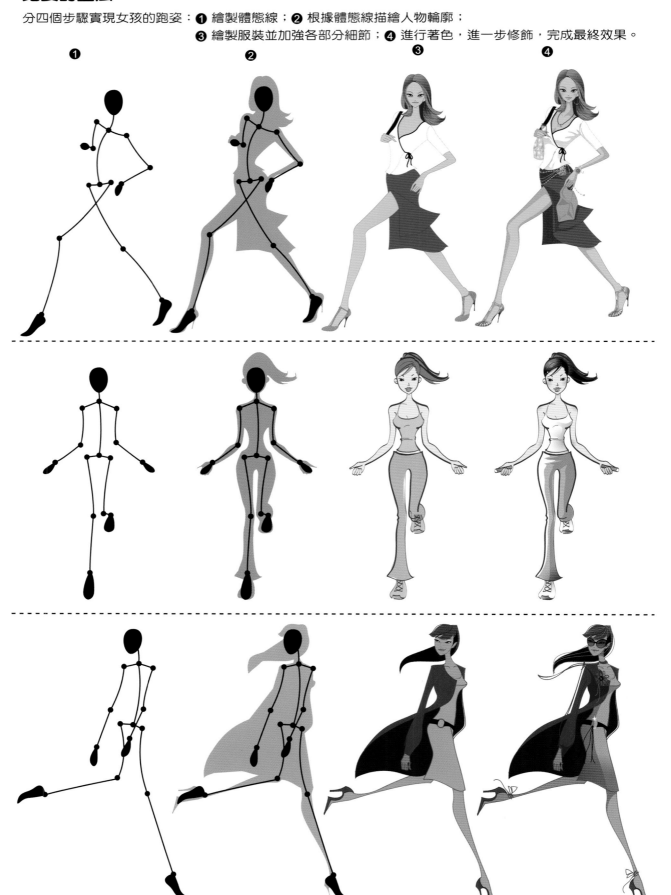

蹲姿的畫法

分四個步驟實現女孩的蹲姿：❶ 繪製體態線；❷ 根據體態線描繪人物輪廓；
❸ 繪製服裝並加強各部分；❹ 進行著色，進一步修飾，完成最終效果。

❶ ❷ ❸ ❹

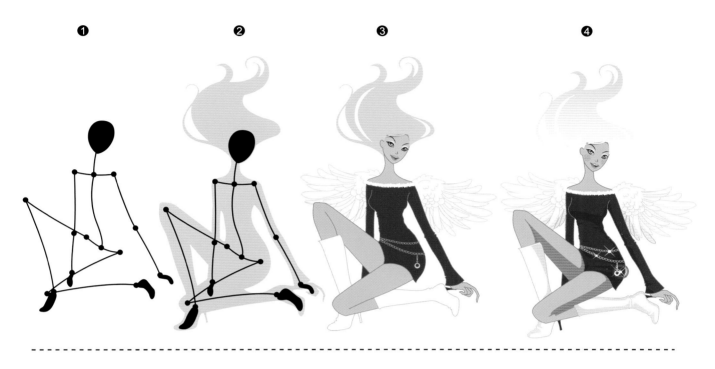

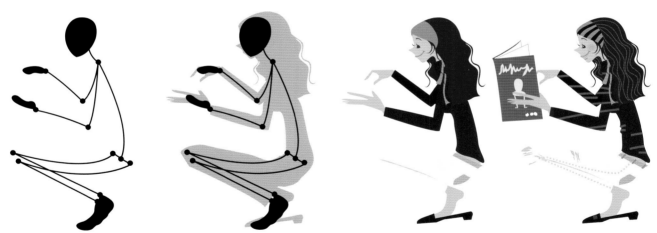

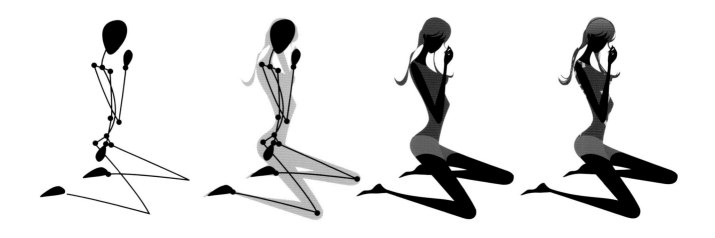

躺姿的畫法

分四個步驟實現女孩的躺姿：❶ 繪製體態線；❷ 根據體態線描繪人物輪廓；
❸ 繪製服裝並加強各部分；❹ 進行著色，進一步修飾，完成最終效果。

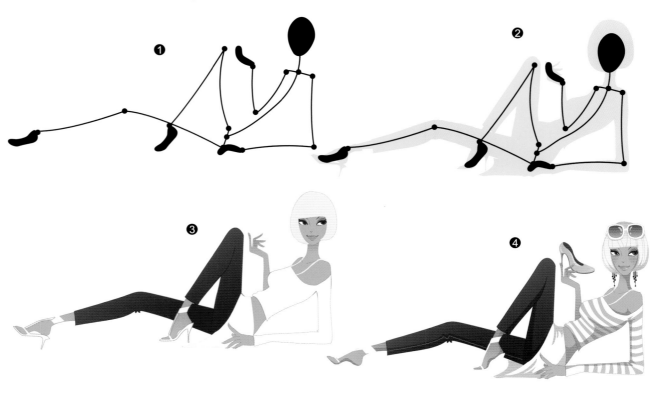

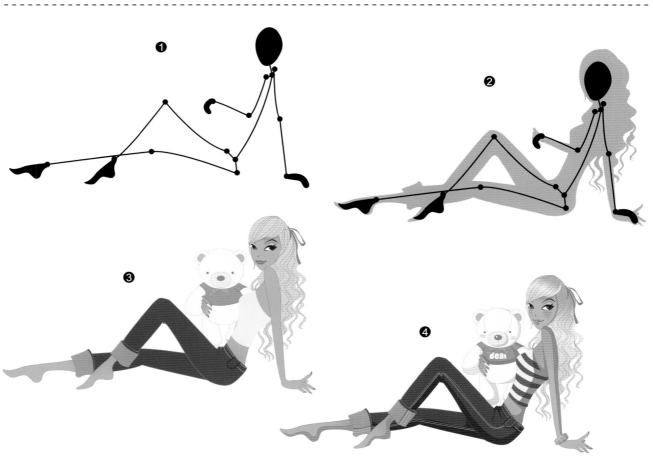

躺姿的體態線及輪廓

❶ 繪製體態線；❷ 根據體態線描繪人物輪廓；
❸ 繪製服裝並加強各部分。

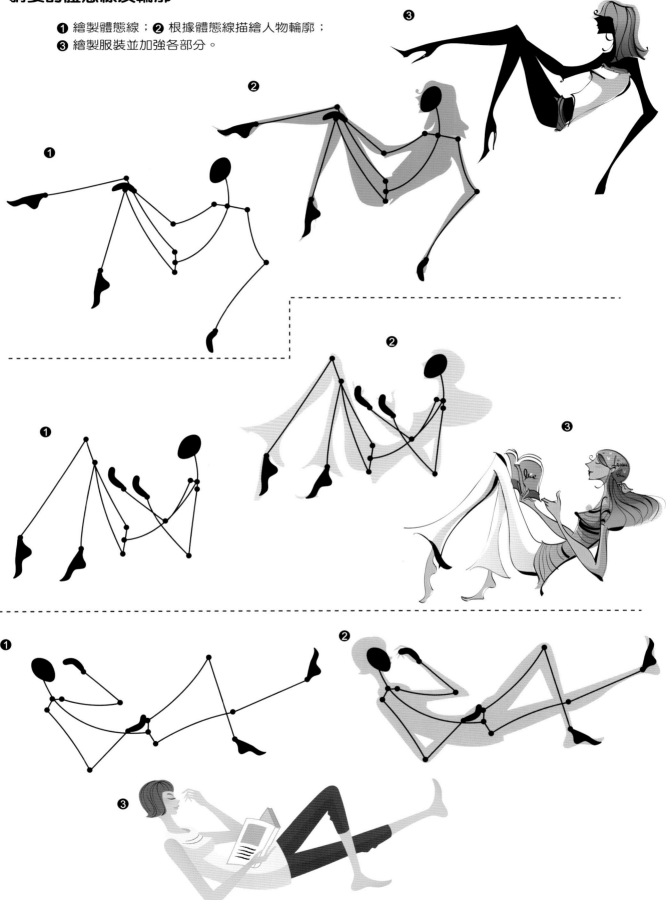

趴姿的體態線及輪廓

❶ 繪製體態線；❷ 根據體態線描繪人物輪廓；❸ 在此基礎上著色、加強人物形態。

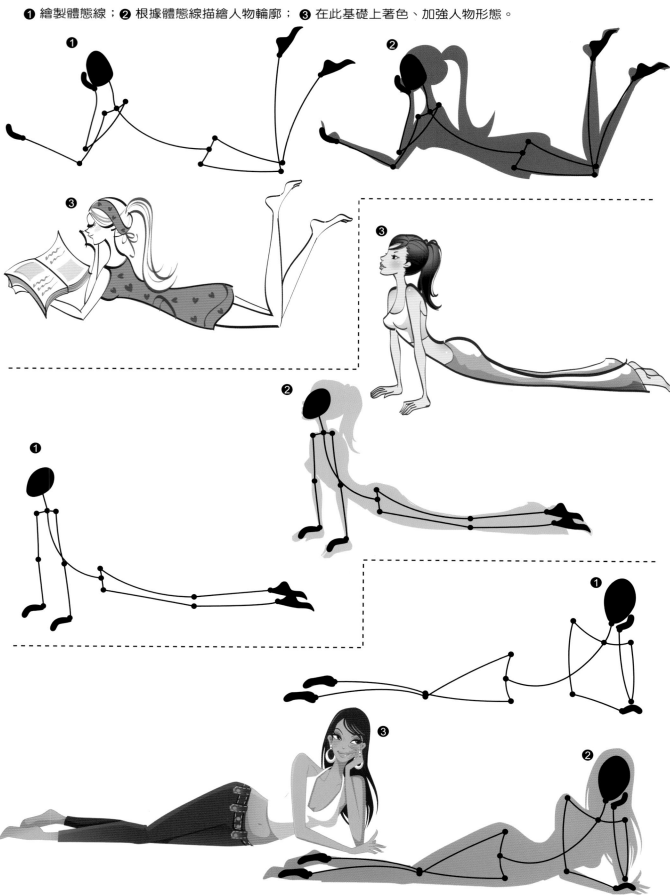

第四篇　韓國美少女服裝篇 ------------------●

女孩生來就喜歡漂亮衣裳，女孩也更知如何去尋找自
己的服裝。韓國少女們用自己對生活的態度選擇裝扮
自己的方式：時尚、簡約、個性……

上衣的彙總

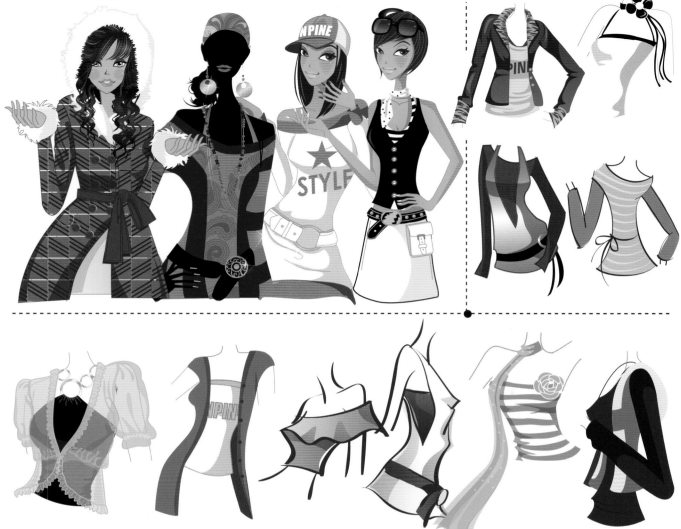

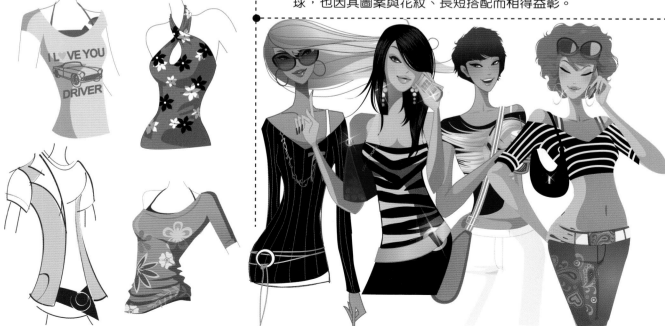

這些色彩艷麗、繽紛的上衣，不僅因其款式的多變而吸引眼球，也因其圖案與花紋、長短搭配而相得益彰。

上衣的畫法

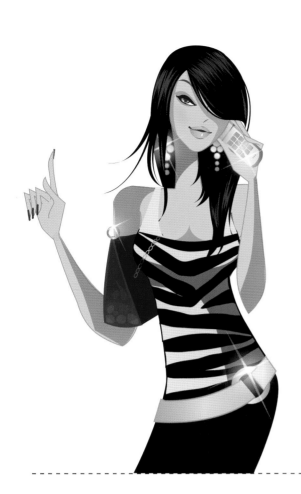

❶ 勾勒上衣的基本輪廓，這個過程相對簡單。

❷ 添加上衣中花紋，採用曲線條描繪輪廓。將上衣底部的扣環畫出圓圈的感覺。

❸ 整理上色，完成上衣的最終效果。穿在模特兒身上，加入一些星形的閃光亮點，效果還不錯。

❶ 由於是兩件式的上衣，因此在一開始勾繪輪廓時有點困難，但記住，只需勾出一邊，另一邊對稱地畫即可。

❷ 這一步添加了衣服花邊上的細節，看起來褶皺更有層次感，同時在衣服各部畫出閉合的區域，主要為了突出顏色的明暗參差變化。

❸ 整理上色，將外套與內部的背心分出不同的顏色層次，完成最終的效果。

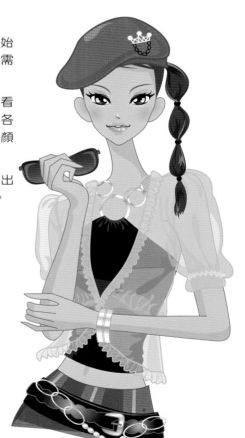

上衣與色彩

❶ 紅色誘惑
熱情奔放、激烈、衝動、濃郁......紅色上演著少女的風情與時尚。

❷ 綠色青春
生命、希望、和平、綠洲......綠色與黃色的交織使少女充滿活力與青春。

❸ 藍色夢幻
天空、永恆、高貴、神秘......藍色與紫色裝點著少女的夢想與希望。

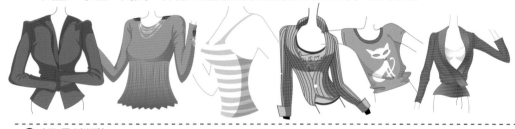

❹ 褐色幽雅
含蓄、堅定、咖啡情調、誠實......褐色呈現出成熟與高雅的韓國美少女。

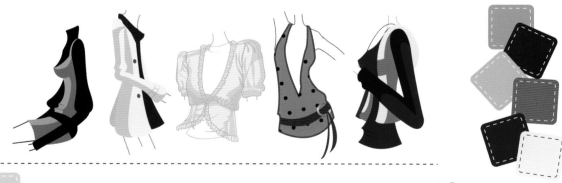

❺ 黑色憂傷
恐怖、冷默、孤獨、悲傷......黑色與彩色的結合，將少女推向成熟冷靜的境界。

上衣與花紋

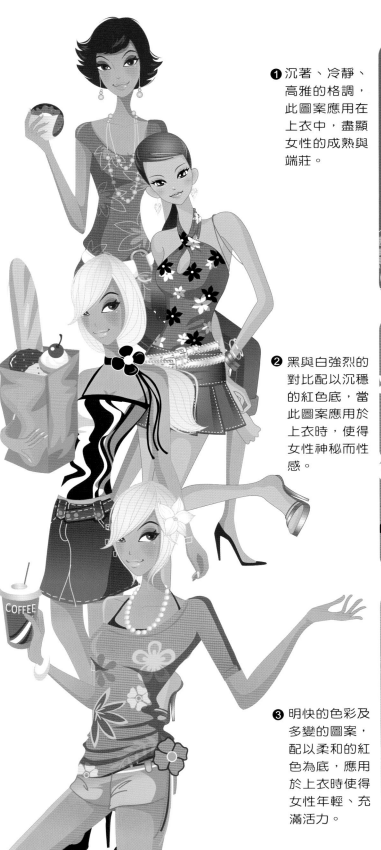

❶ 沉著、冷靜、
高雅的格調，
此圖案應用在
上衣中，盡顯
女性的成熟與
端莊。

❷ 黑與白強烈的
對比配以沉穩
的紅色底，當
此圖案應用於
上衣時，使得
女性神秘而性
感。

❸ 明快的色彩及
多變的圖案，
配以柔和的紅
色為底，應用
於上衣時使得
女性年輕、充
滿活力。

褲子的彙總

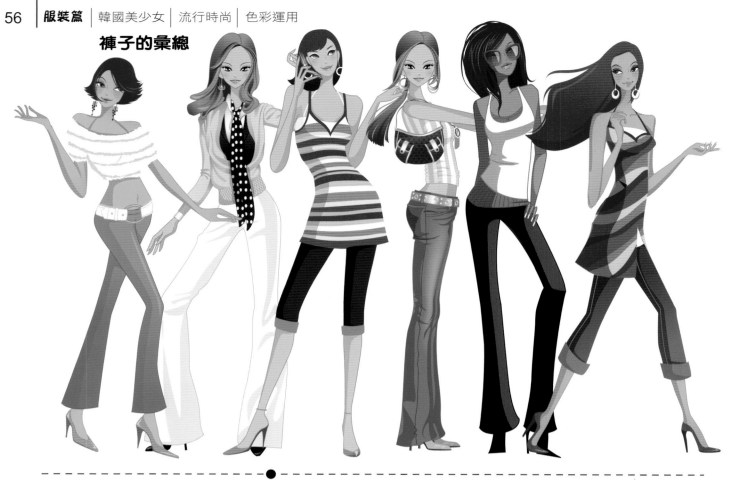

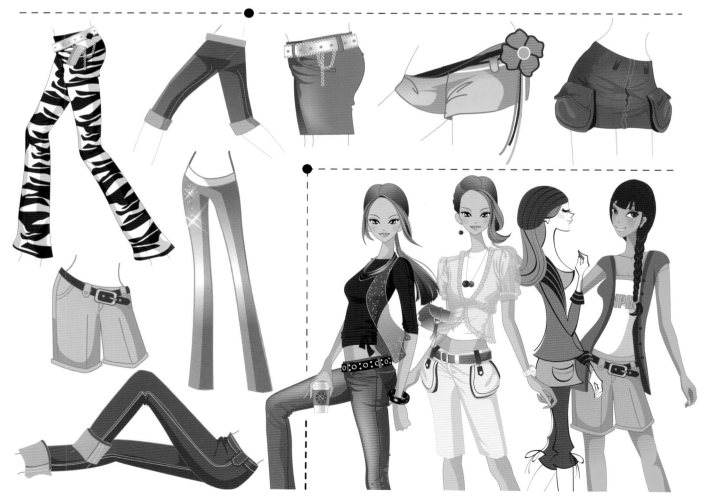

褲子的畫法

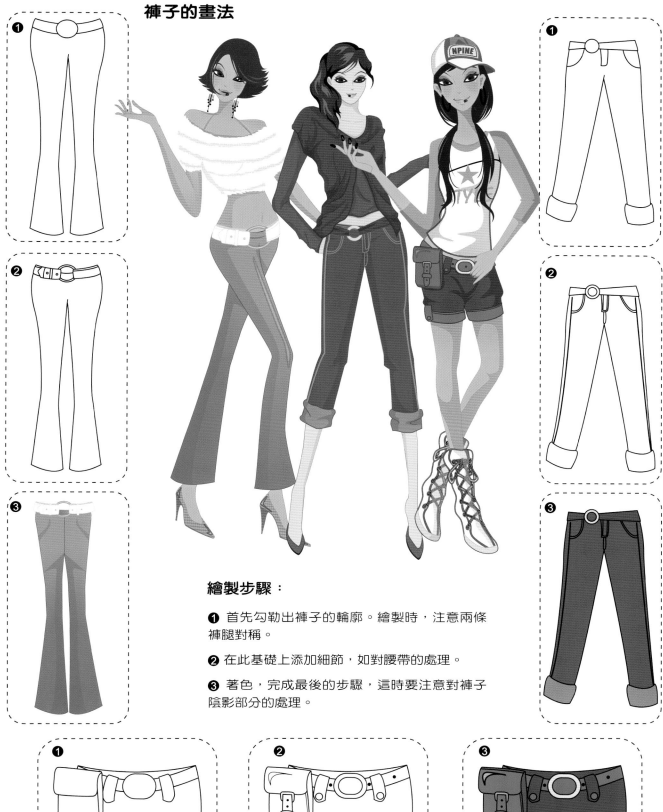

繪製步驟：

❶ 首先勾勒出褲子的輪廓。繪製時，注意兩條褲腿對稱。

❷ 在此基礎上添加細節，如對腰帶的處理。

❸ 著色，完成最後的步驟，這時要注意對褲子陰影部分的處理。

褲子與色彩

❶ 粉色浪漫：喜歡浪漫的韓國美少女也喜愛粉紅色。

❷ 淡雅米黃：橫跨時代的長河，米黃色成為色彩領域中永恆的經典主題。

❸ 天　際　藍：如同浩瀚夜空的天際藍，繁星的光輝因它而閃耀。

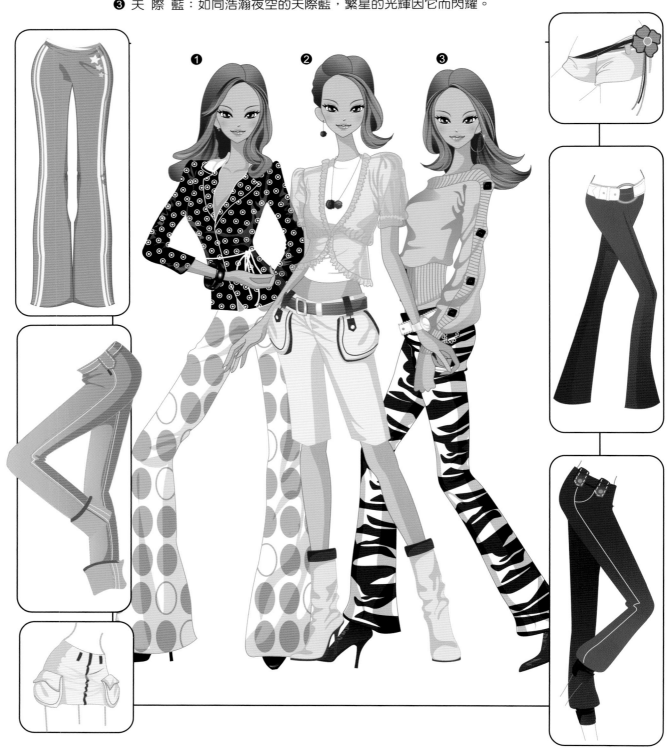

褲子與花紋

不同的花紋搭配與格式顏色，賦予韓國美少女不同的氣質，時而嬌小可愛，時而穩重幹練，卻不失流行色彩。就讓不同的花紋伴隨韓國美少女引領時代的潮流吧！

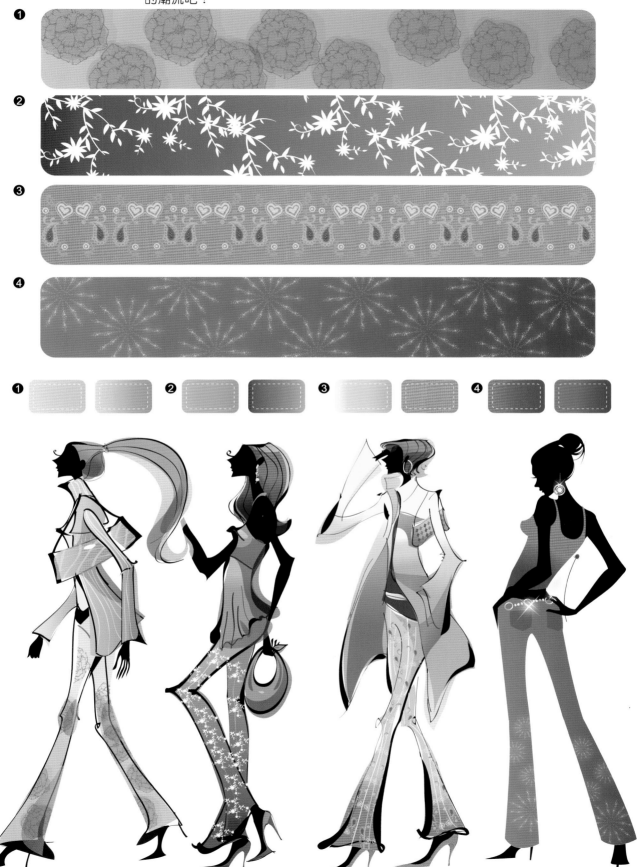

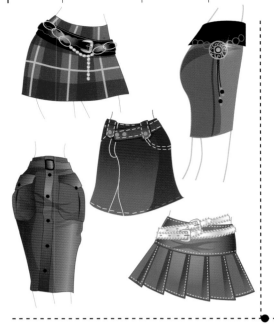

裙子的彙總

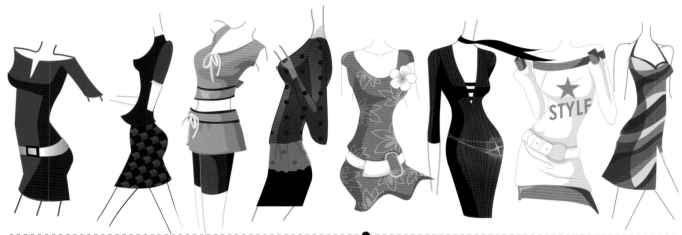

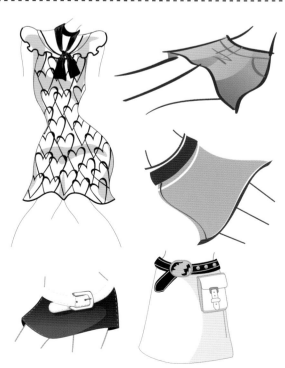

裙子的畫法

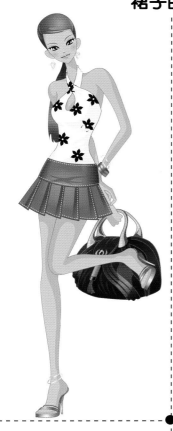

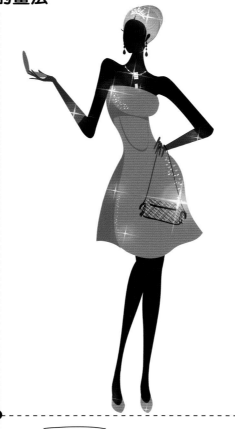

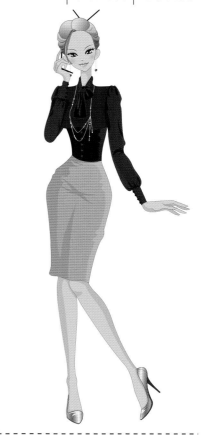

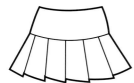

❶ 繪製短裙的輪廓，並勾勒最初的褶皺效果。

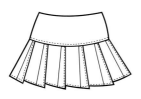

❷ 在前面的基礎上，添加縫線的效果，並在褶皺的裙擺上添加代表陰影的線。

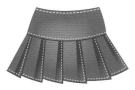

❸ 最後進行著色處理，將縫線轉為白色，整個裙子為藍色，陰影部分加深，這樣完成最終的效果。

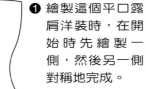

❶ 繪製這個平口露肩洋裝時，在開始時先繪製一側，然後另一側對稱地完成。

❷ 在繪製好的輪廓中添加裙子的細節，為了表現明暗面。

❸ 上色的過程很簡單，整個裙身為深紅色，陰影部分再次加深。

❶ 這件二片裙在初始繪製時，也要力求左右對稱。

❷ 在繪製好的裙子輪廓中添加細節，這個細節不僅能表現明暗面，同時也能表現裙子的質感。

❸ 整理上色，完成最終粉色裙子的繪製。這種上色的方式就是同色系依次變換的效果。

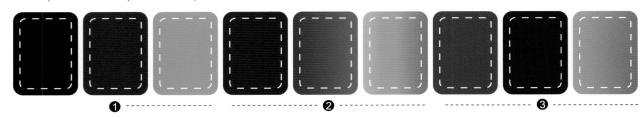

裙子與色彩

❶ 黑色旋律：黑與白永恆的主題貫穿著韓國美少女的美麗與神秘。

❷ 藍色天際：海天的結合將藍色融匯出亮麗氣息，少女踏著青春的步伐款款而來。

❸ 咖啡悟語：一份優雅、一份從容，韓國美少女將時尚與流行展示。

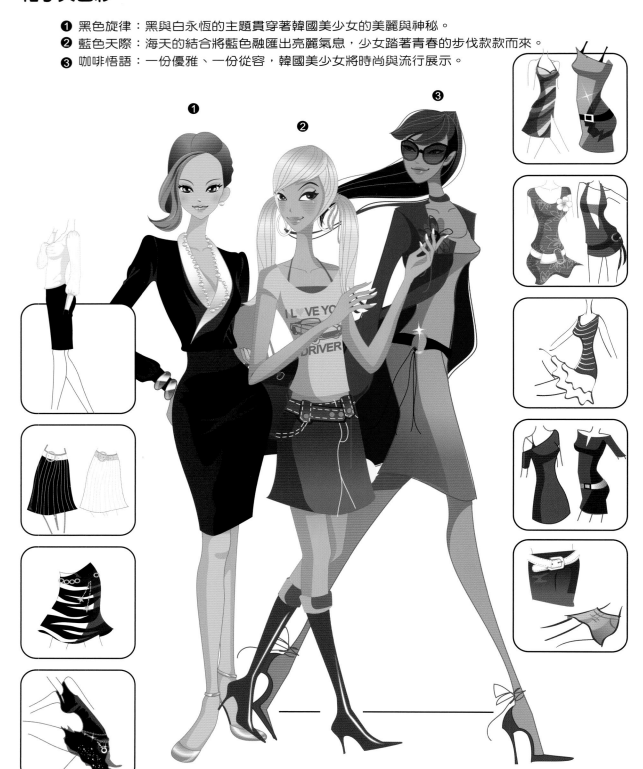

裙子與花紋

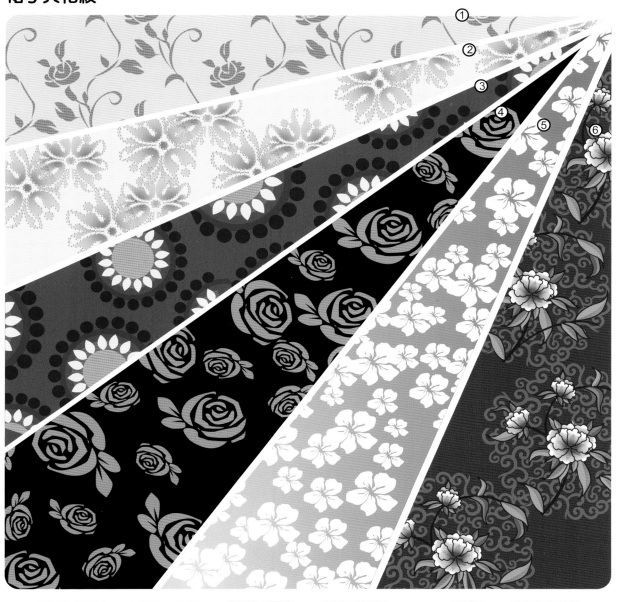

韓國的花紋圖案很熟悉也很常見,與眾不同的就是它重新演繹了色彩,使得熟悉的傳統紋樣具有了現代的氣息與時尚。黑與紅、同色應用、對比色運用等,均呈現出強烈的視覺衝擊。

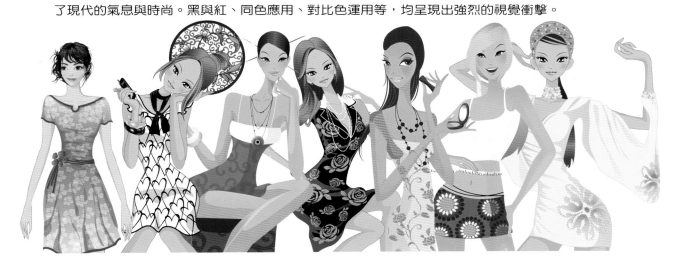

鞋子的彙總

鞋子的畫法

不管是高跟鞋還是長筒靴，都是三部分完成繪畫。第一步，設計出鞋子的外觀，勾勒出輪廓。第二步，在此基礎上繪製細節，分清層次，如對光影的處理。第三步，著色，達到最終效果。

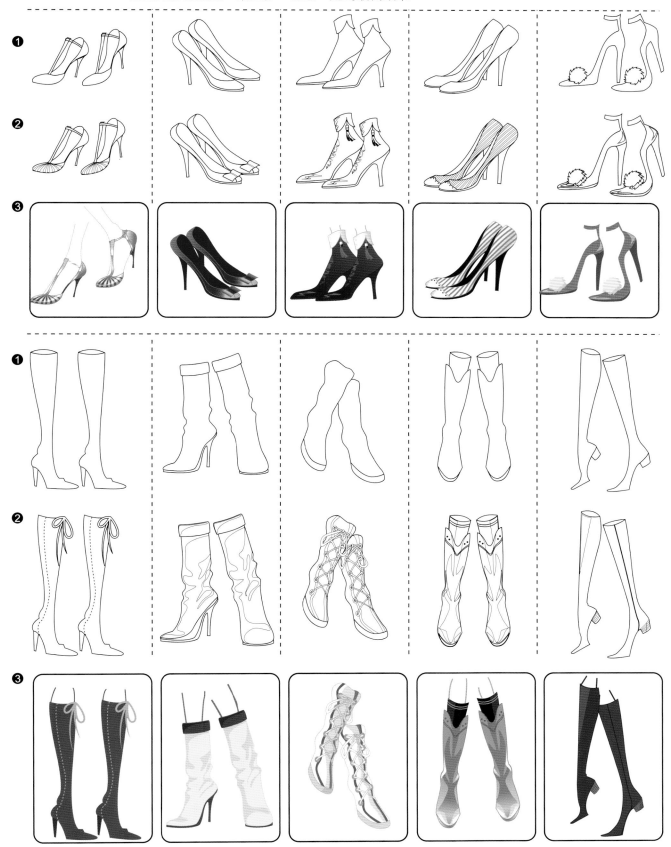

鞋子與色彩

❶ 柔和的粉色既華麗又浪漫，這一點讓可愛的美少女愛不釋手。

❷ 明亮的黃色給人帶來醒目、輕快的視覺效果，使美少女耀眼動人。

❸ 與黑色、咖啡色搭配能很好地表現出穩重感，為美少女帶來高雅的氣質。

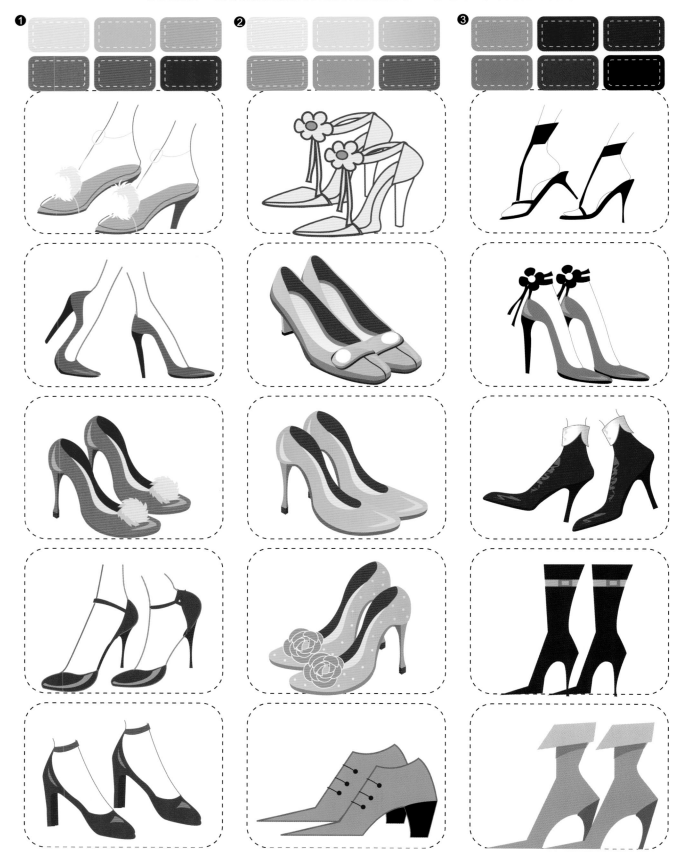

第五篇　韓國美少女飾品篇

璀璨奪目的飾品在現代都市中成為女孩忠實的夥伴，那些舉手投足間閃閃發亮的手鐲，搖擺飄蕩的耳環、腰鏈......都教人目不暇給。

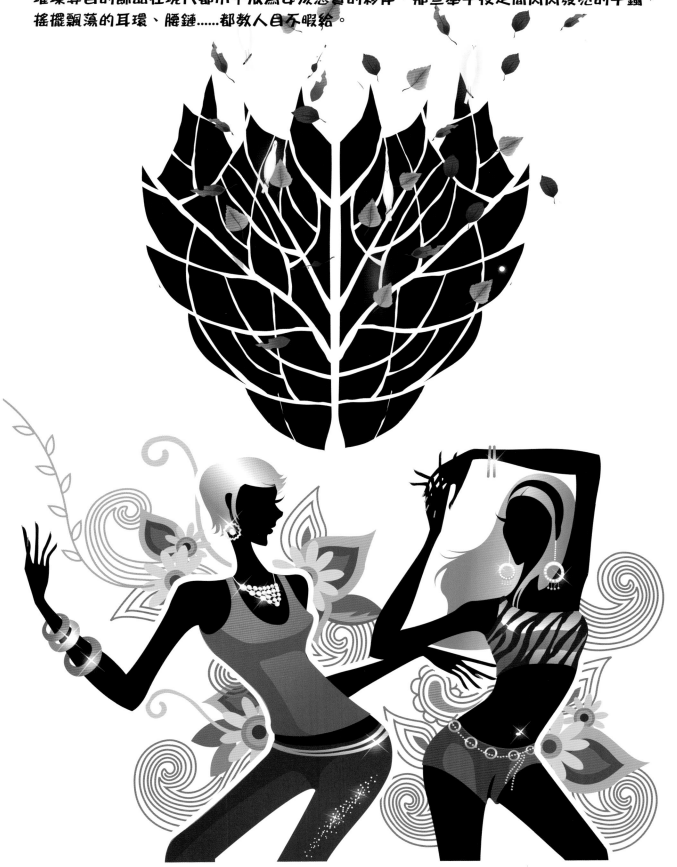

耳環的設計與畫法

韓國美少女的耳環閃耀奪目,不僅散發著時尚的氣息,同時也點綴著女孩的美麗,展現出楚楚動人的一面。這些飾品大多均以閃亮為主,在設計造型上簡潔大方。

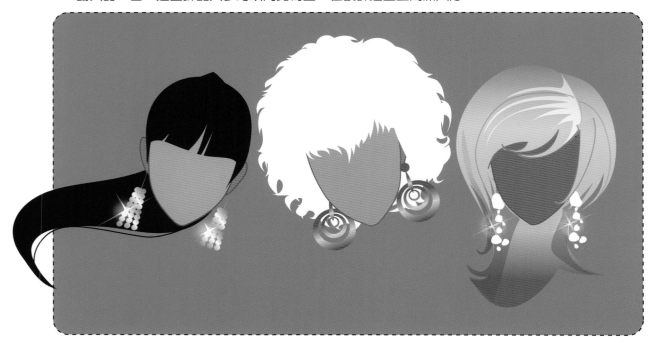

❶

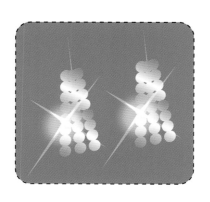

❷

❸

耳環的繪製過程:

1. 設計出耳環的外觀,大多簡單的耳環均由圓形為主。

2. 根據不同的美少女,為耳環填充適當顏色。

3. 為完成的耳環加上星形閃光,使其變得更閃耀。

耳環的顏色搭配

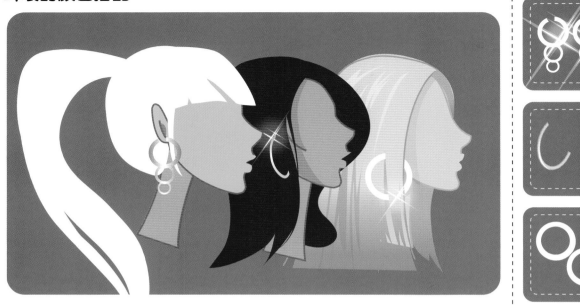

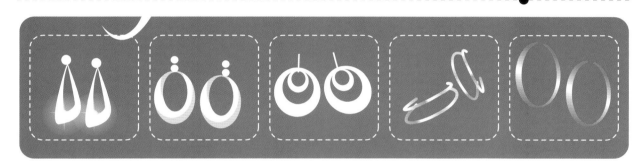

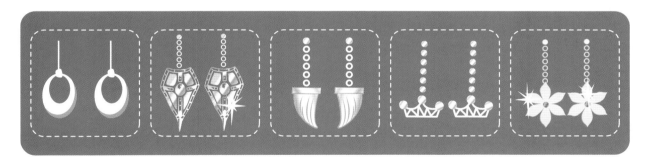

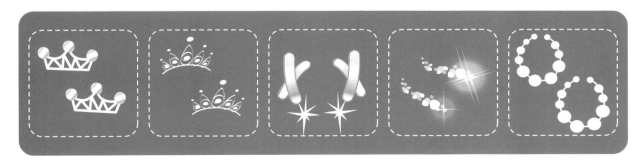

無瑕的白色：

純潔的白色耳飾散發出絢麗光彩，高貴的銀灰色提升飾品的品質。配合耀眼的閃光，使耳環從視覺角度上帶給人們鮮明、華麗的感受。

浩瀚的藍色：

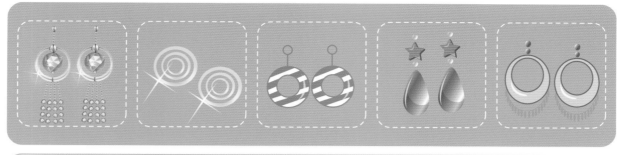

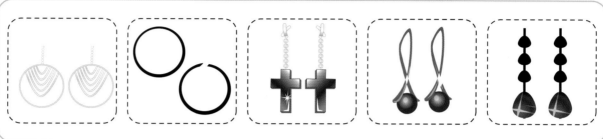

藍寶石的繪製方法

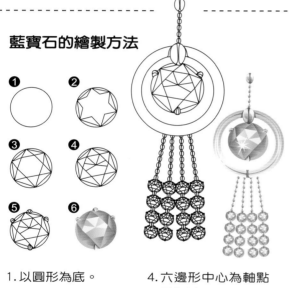

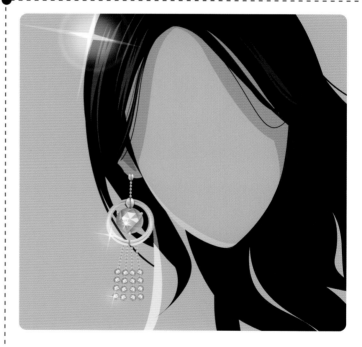

1. 以圓形為底。

2. 內置六角星，六角星外角直線相連。

3. 直線連接其內角，形成六邊形。

4. 六邊形中心為軸點點相連。

5. 繪製出卡角。

6. 找好明暗角度，上色完成。

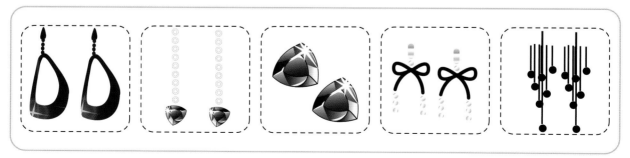

深邃的黑色：

藍色就像無邊無際的天空和大海，藍色的寶石更容易使人聯想到無限的永恆。黑色的魅力在於它能掩蓋一切瑕疵。黑色與藍色的耳飾，更能使韓國美少女綻放出嫵媚動人的靚麗。

絢麗的金色：

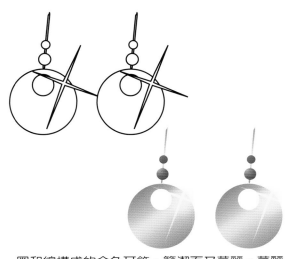

圈和線構成的金色耳飾，簡潔而又華麗。華麗的金色具有視覺膨脹的效果。通過華美的耳飾，在第一時間吸引眾人目光。

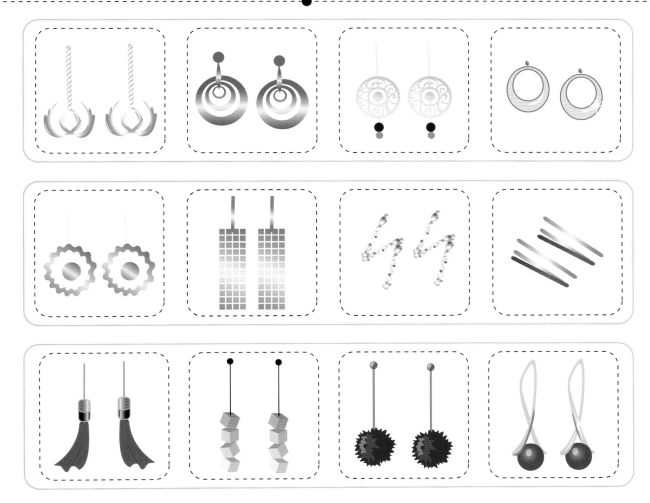

舞動的紅色：

耀眼的紅色是時尚領域不可缺少的重要元素。溫暖的紅色熱情澎湃，展現出美少女可愛、活躍的一面。

項鏈的設計與畫法

漂亮的韓國美少女有很多種不同款式、不同風格的項鏈。通過服飾、顏色等的搭配，展示出韓國美少女的時尚前衛。

項鏈的繪製：

1. 勾勒項鏈的外形，注意找好層次關係。
2. 通過不同的顏色完成最終效果。

注意：根據項鏈款式的不同，有的項鏈可添加閃光效果，使項鏈看起來更加晶瑩剔透。

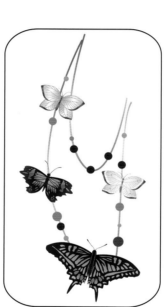

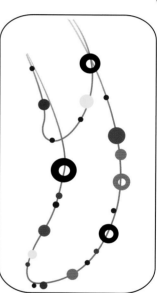

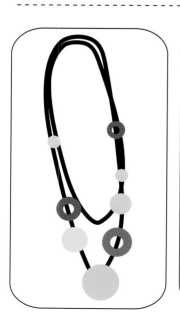

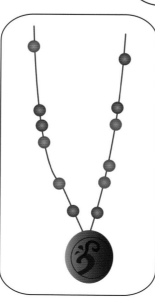

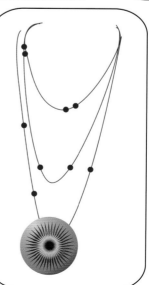

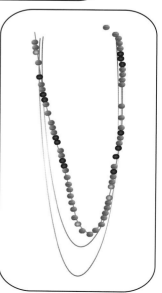

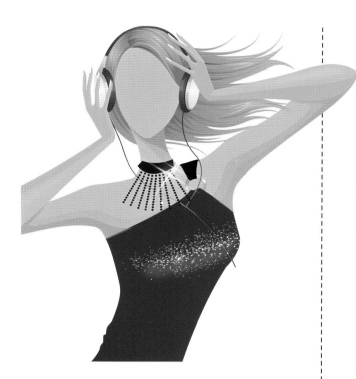

項鏈閃光的繪製：

為了使項鏈帶有晶瑩剔透的效果，可以為項鏈加上閃光。項鏈的閃光多以不同的星形來表示。勾勒出形狀，添上白色，就是繪製出閃閃發亮的效果。

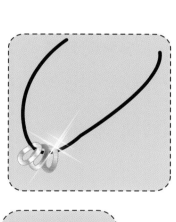

項鏈的顏色搭配

項鏈與黑色：

黑色是一種摻雜著神秘的色彩，它的閃耀帶給人們的不僅僅是賞心悅目，更是非常絢麗的視覺感受。不同的韓國美少女佩戴起不同款式的黑色項鏈，散發出別樣的柔美氣息。

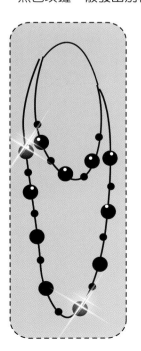

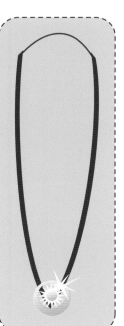

項鏈與白色：

白色是一種可以使任何顏色變得更鮮明的一種色彩。白色本身純潔、高雅。作為點綴，使韓國美少女平添了素雅的氣質。

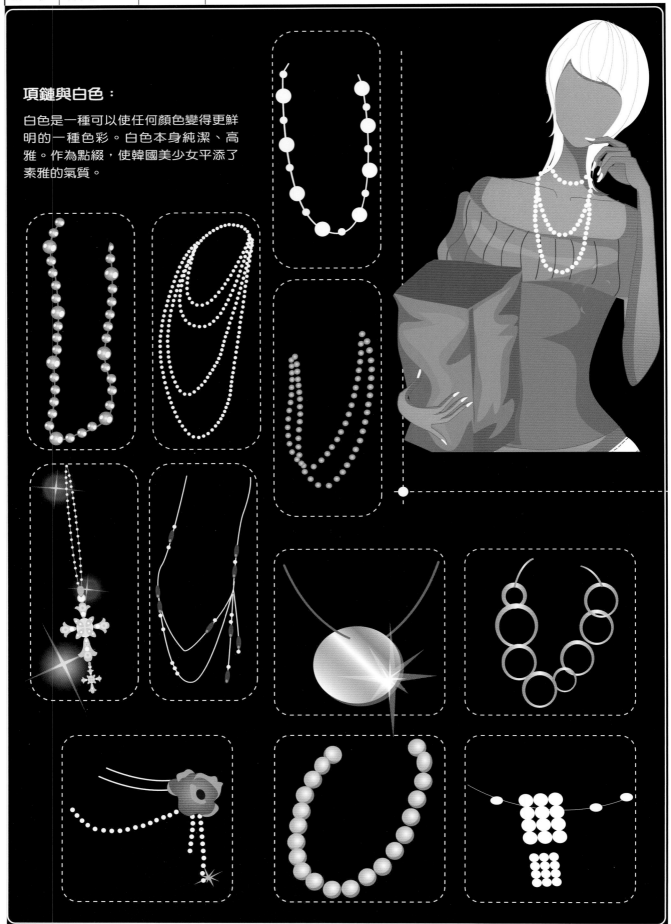

手鐲的設計與畫法

搖曳在女孩腕間的手鐲使纖纖玉手及手臂頓生光彩，時而閃閃發光、時而色彩流動、時而花團錦簇，正是有了這些如精靈般的手鐲，使得美少女更加耀眼奪目。

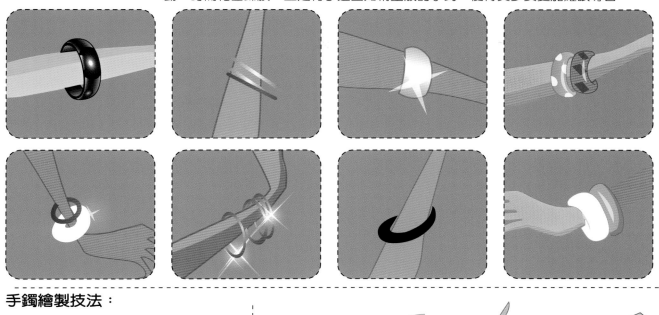

手鐲繪製技法：

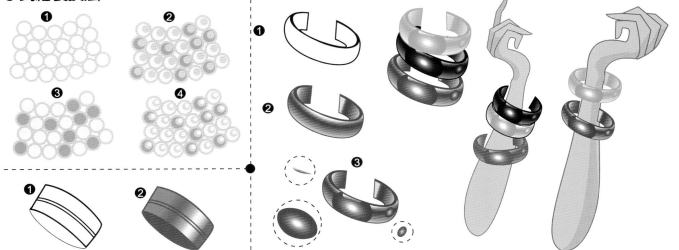

手鐲在繪製時：第一步要找出大體的輪廓，第二步就是添加細節，細節可以是細條也可以是顏色，第三步整理上色。同一款手鐲由於顏色的不同，因而會有不同的感受，色彩無疑使得手鐲變得更加豐富。

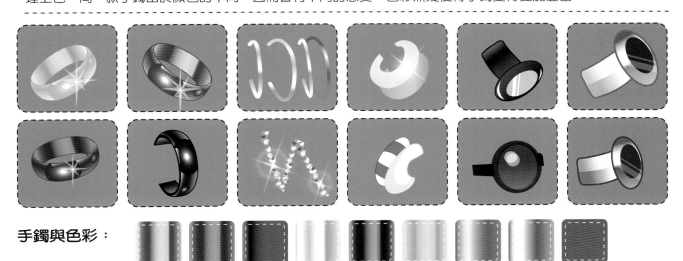

手鐲與色彩：

手鐲在繪製上難度相對較小，但在用色上很注重顏色的過渡及明暗變化。顏色使用範圍不受限制，從冷色至暖色，突出顏色的明亮度。

腰鏈的設計與畫法

韓國美少女的腰鏈設計風格簡易,但通過不同色彩和對細節之處的處理,顯示出獨到的風采,使韓國美少女更加炫麗奪目。

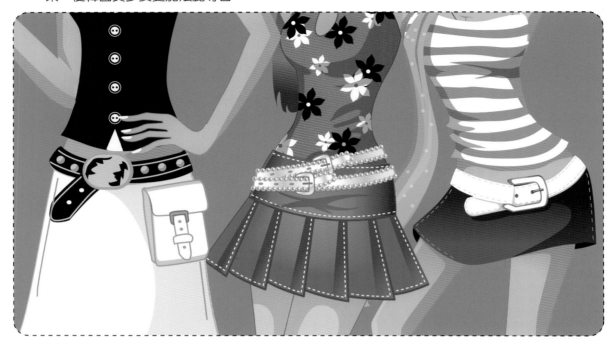

❶

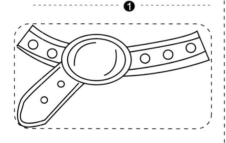

❷

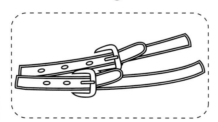

❸

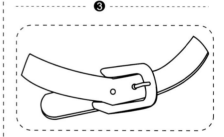

腰鏈的繪製過程:　1.繪製出腰鏈的大致輪廓。
2.根據所需形式細化內容。
3.為腰鏈填充適當顏色。

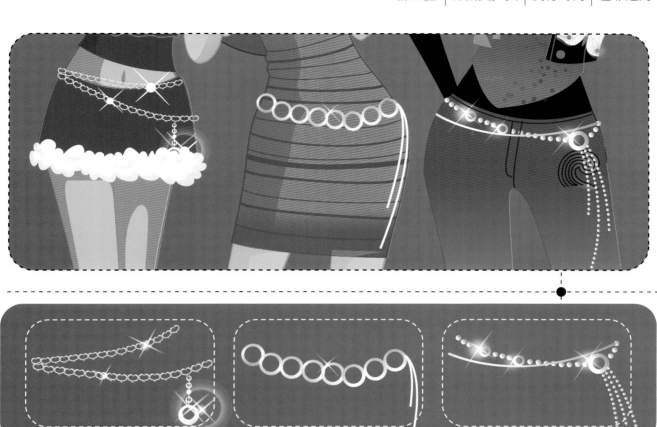

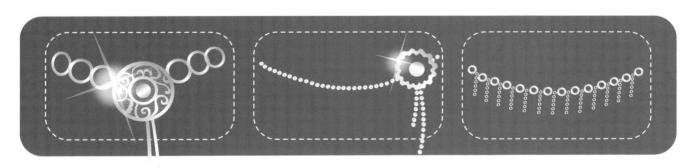

腰鏈的顏色搭配

無論是黃色的活躍，還是紅色的熱情，都能在白色的襯托下變得更明亮。點綴著白色腰鏈的韓國美少女更顯光鮮靚麗、楚楚動人。

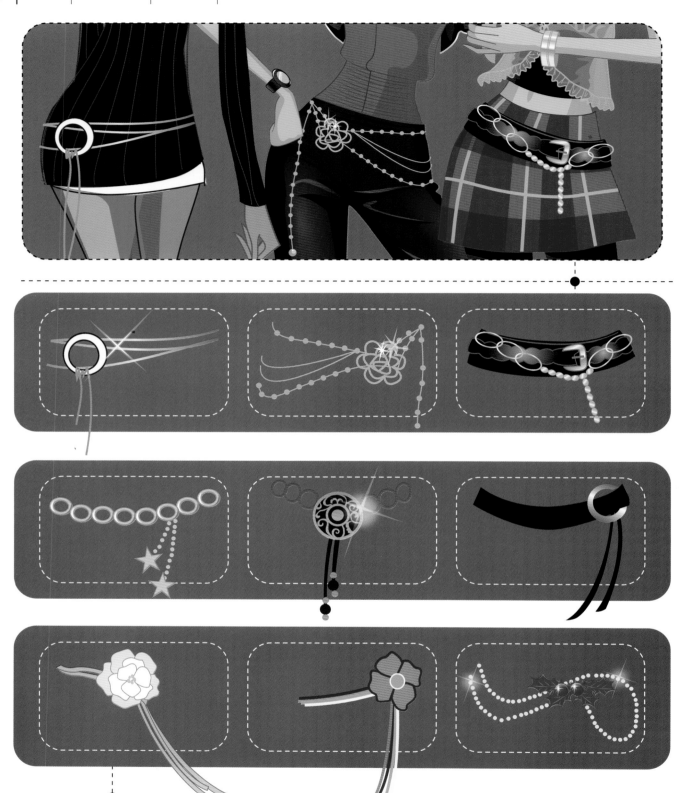

腰鏈的顏色搭配

閃耀的金黃色、神秘的黑色與褐色，給人炫麗、高貴的視覺感受。
以這幾種顏色作為點綴，提升韓國美少女的內在氣質。

太陽鏡的設計與畫法

韓國美少女的太陽鏡簡潔大方。簡約的設計風格，五彩斑斕的色彩運用，展現出韓國美少女不同的樣貌。

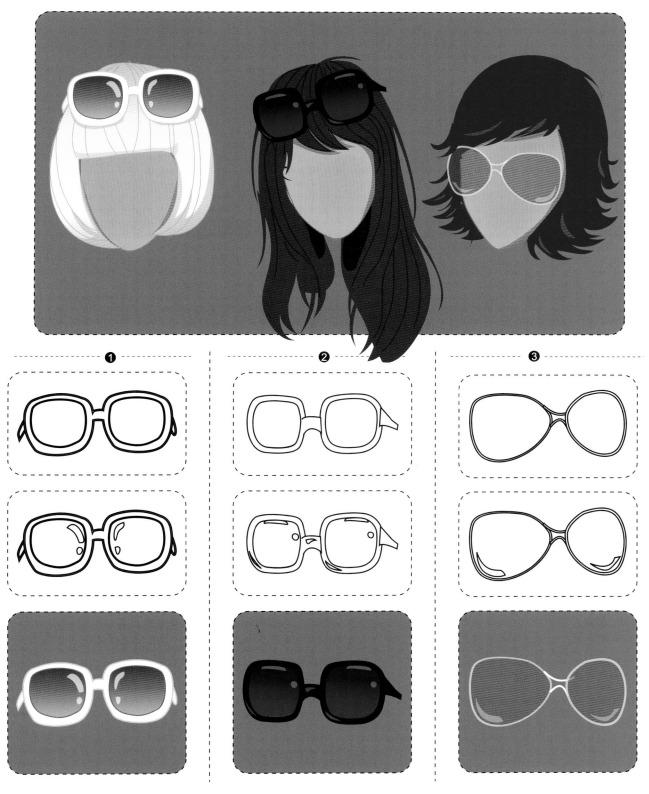

太陽鏡的繪製過程： 1. 設計太陽眼鏡外觀。
2. 找好反光點。
3. 上色，以達到最終效果。

太陽鏡的顏色搭配

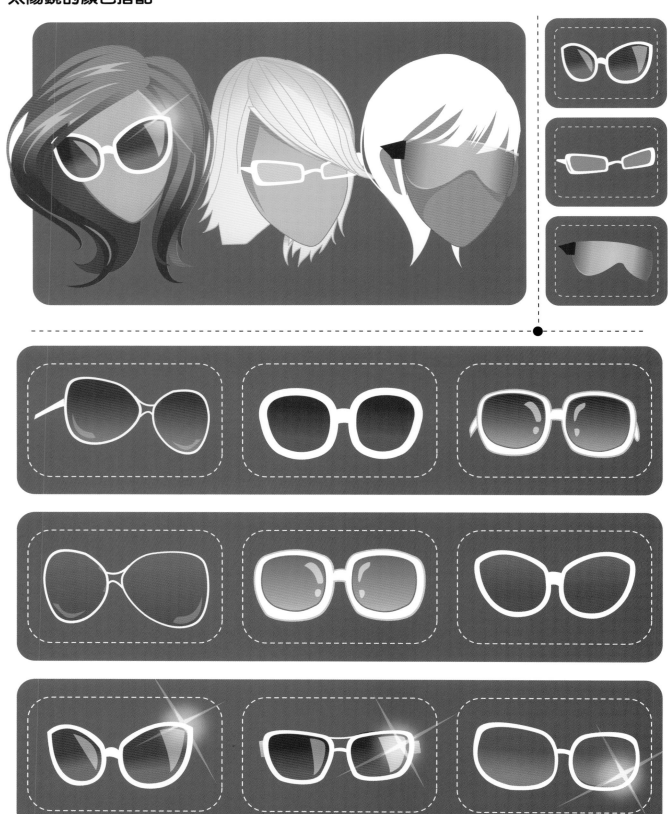

太陽鏡與白色：

不同款式的太陽鏡，彰顯出不同的個性。閃耀的白色鏡框，是時尚一族的首選。在白色鏡框的映襯下，也使得鏡片的顏色更為突出、明亮。

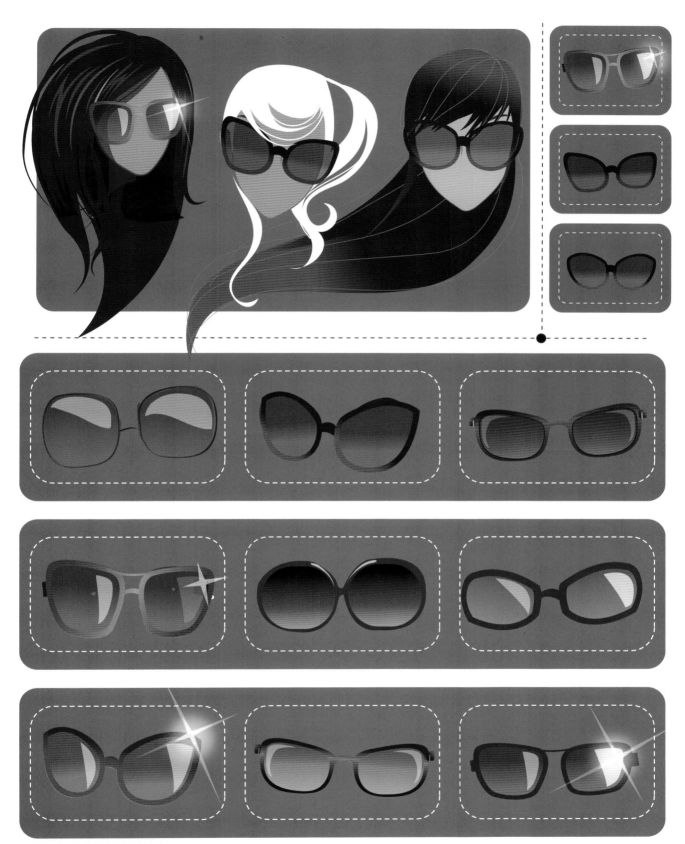

太陽鏡與咖啡色：

穩重的深咖啡色也是時尚趨勢必不可少的要素。它所帶來的視覺感受是沉著、幹練。

胸花的設計與畫法

紅色的嫵媚動人，黑色的沉著幹練，粉紅色的嬌小可愛。 樣式各異的胸花使韓國美少女
展示出不同的性格。

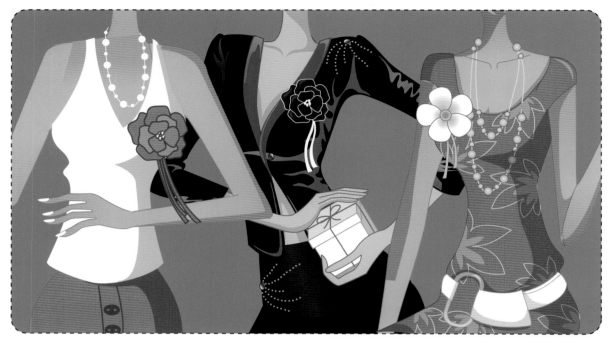

❶ ❷ ❸

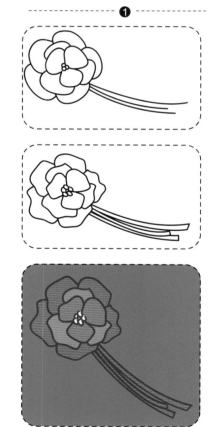

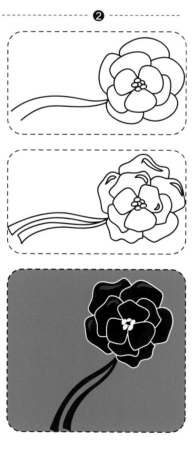

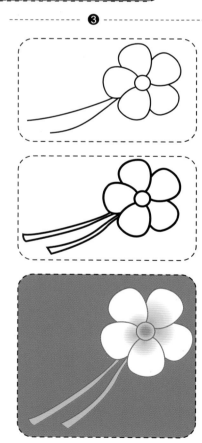

胸花的繪製過程：　1. 畫出胸花的外形。
　　　　　　　　　　　2. 找好反光點，整理細節。　　注意：在繪製胸花的時候，注意處理花
　　　　　　　　　　　3. 上色，以達到最終效果。　　　　　　瓣，有些花不適合畫得太圓。

胸花的顏色搭配

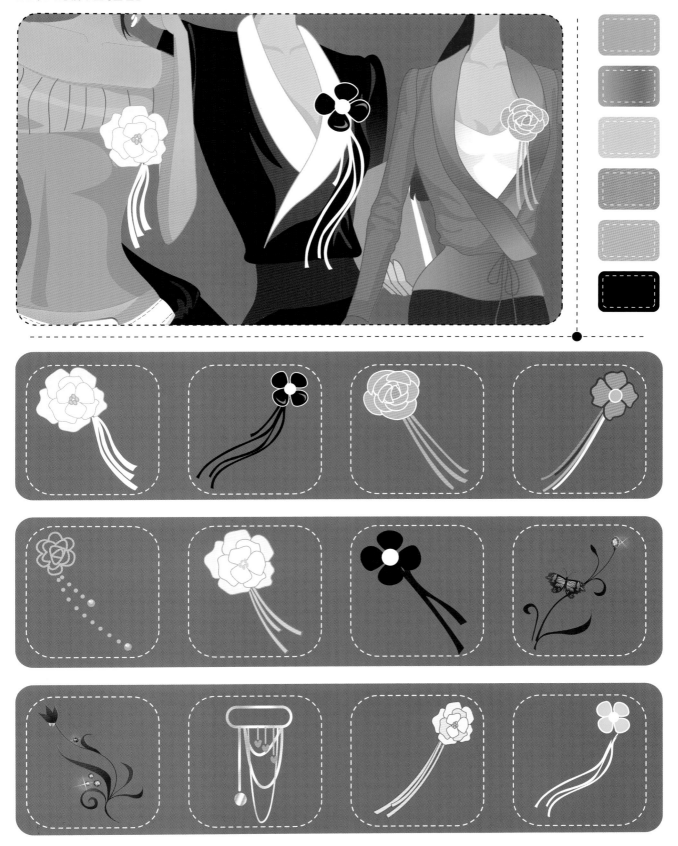

生機盎然的綠色使人愉快，惹人憐愛的粉色使人陶醉。在五彩斑斕的顏色的繪
製出一款最適合韓國美少女的胸花吧！

帽子的設計與畫法

不管是酷熱的夏日還是寒冷的冬季，各式各樣種類繁多的帽子，已經成為時尚一族必不可少的裝飾。

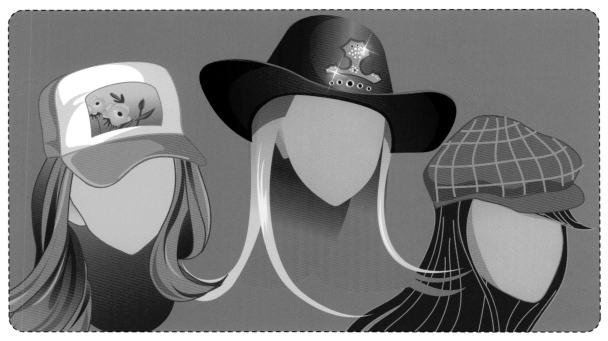

❶

❷

❸

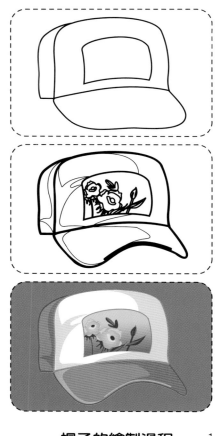

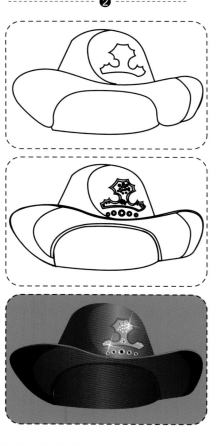

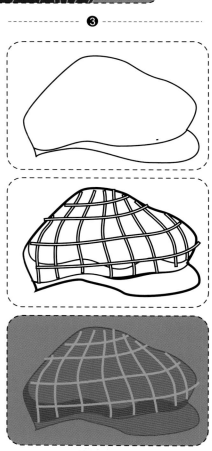

帽子的繪製過程：　　1. 勾勒帽子的輪廓。
2. 處理帽緣、帽子的花紋。
3. 為帽子添加適當顏色。

 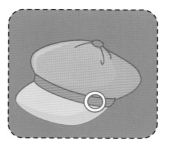 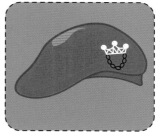

 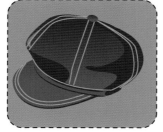

帽子的繪製方法：

繪製時要注意對帽子毛的處理，間隔較細的折線可以使毛看起來更細膩。

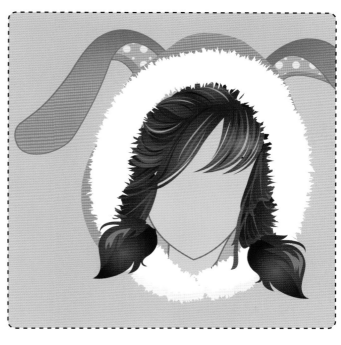

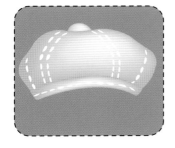 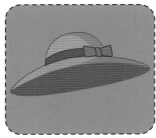 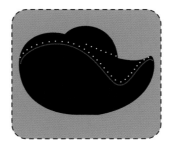

帽子的顏色搭配

暖色調帶給人們寒冷的溫暖，冷色調使人忘卻夏季的炎日。在眾多色彩中，
選出一種最適合韓國美少女的顏色，讓它點綴著美少女的靚麗風采。

背包的畫法

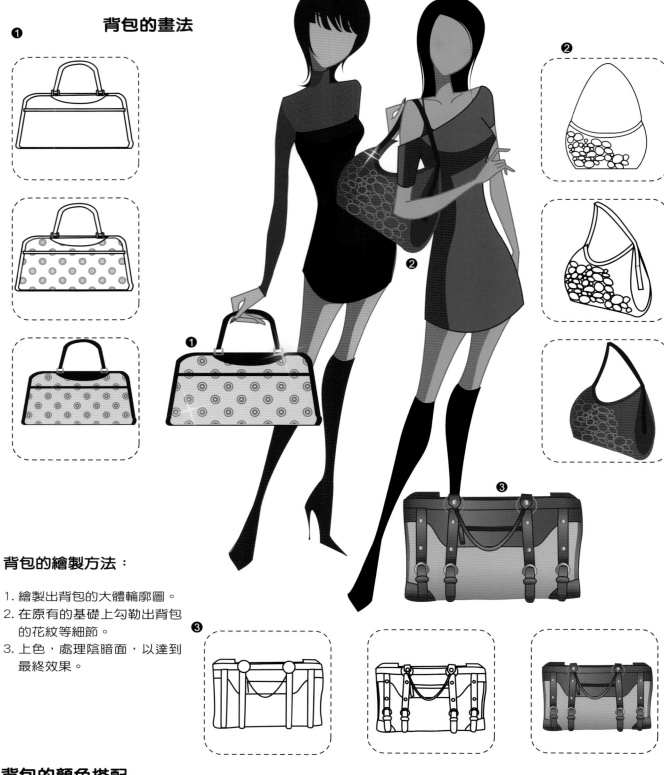

背包的繪製方法：

1. 繪製出背包的大體輪廓圖。
2. 在原有的基礎上勾勒出背包的花紋等細節。
3. 上色，處理陰暗面，以達到最終效果。

背包的顏色搭配

深色傳達著沉穩、穩重的感覺。時尚的韓國美少女以深色的背包作為點綴，流露出美少女的幹練的一面。

背包與褐色：

褐色帶給人的是優雅，與褐色搭配能表現出穩重感。以深褐色作
為點綴能使其他顏色顯得更靚麗。

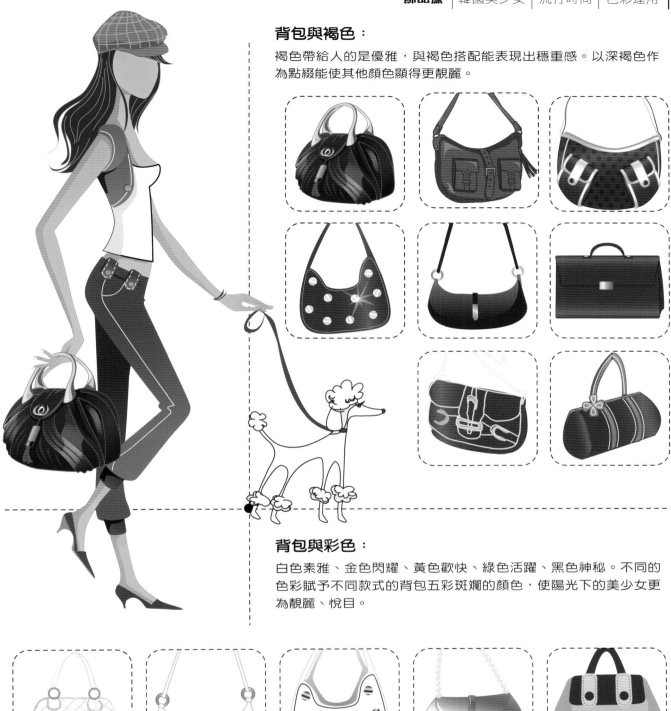

背包與彩色：

白色素雅、金色閃耀、黃色歡快、綠色活躍、黑色神秘。不同的
色彩賦予不同款式的背包五彩斑斕的顏色，使陽光下的美少女更
為靚麗、悅目。

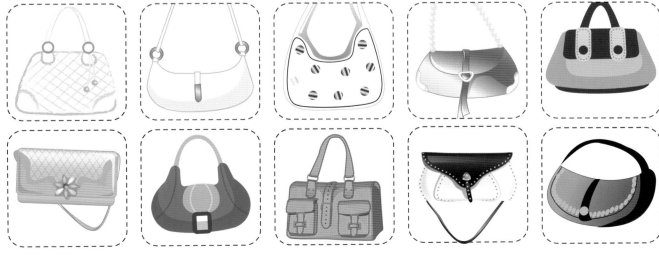

背包與紅色：

強烈的紅色散發出如火一樣的熱情。以跳躍的紅色背包為點綴，
使韓國美少女散發青春光彩、活力四射。

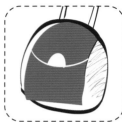
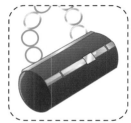
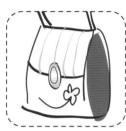
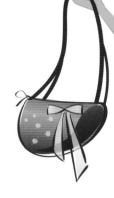
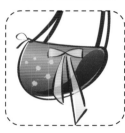
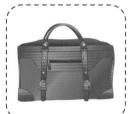

背包與粉色：

粉紅色是很多女孩的第一選擇。搭配溫馨的粉紅色背包，
展現出韓國美少女的柔美、可愛。

手提袋的畫法

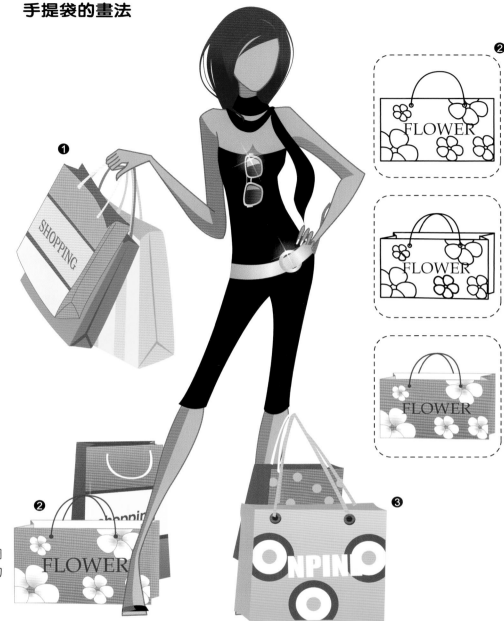

手提袋的繪製方法：

1. 繪製出手提袋的平面圖。

2. 找好透視角度，在平面圖的基礎上繪製出手提袋的立體效果。

3. 處理反光點等細節部分，上色完成，達到最終效果。

手提袋的顏色搭配

紅色、粉色是女孩們十分鍾愛的色彩，它們給人以純潔無瑕、無憂無慮的感覺。以紅色、粉色作為點綴，使色彩豐富變化，表現出韓國美少女的輕盈、可愛。

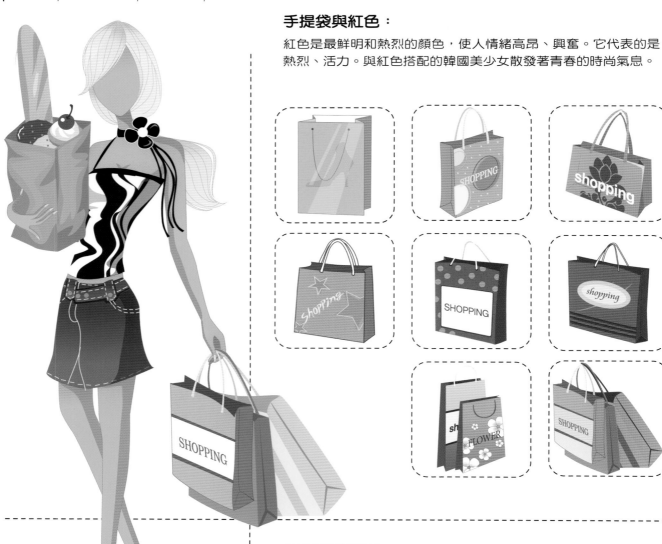

手提袋與紅色：

紅色是最鮮明和熱烈的顏色，使人情緒高昂、興奮。它代表的是熱烈、活力。與紅色搭配的韓國美少女散發著青春的時尚氣息。

手提袋與紫色：

高貴的紫色像花兒一樣浪漫，是充滿夢幻的顏色，像公主一樣高貴。淡紫色帶給人大自然般的透徹，而深紫色帶給人們的則是黑夜般的神秘。漂亮的韓國美少女以紫色作為點綴，顯得高雅、含蓄，而又不失協調。

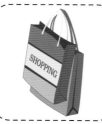

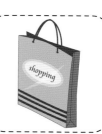

手提袋與黃色：

明快的黃色像陽光般燦爛，給人十分年輕的感覺。閃閃發光的
黃色很活潑，也很耀眼。以黃色作為點綴出現，表現出韓國美
少女的浪漫情懷。

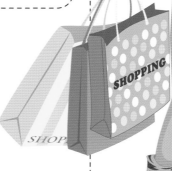

手提袋與綠色：

清爽的綠色傳達著生命、春天的視覺感受，代表生命與希望。
以綠色作為點綴，使韓國美少女給人更加歡快、跳躍的感覺。

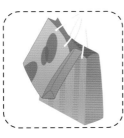

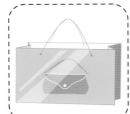
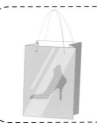
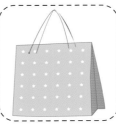
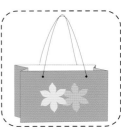

禮物盒的畫法

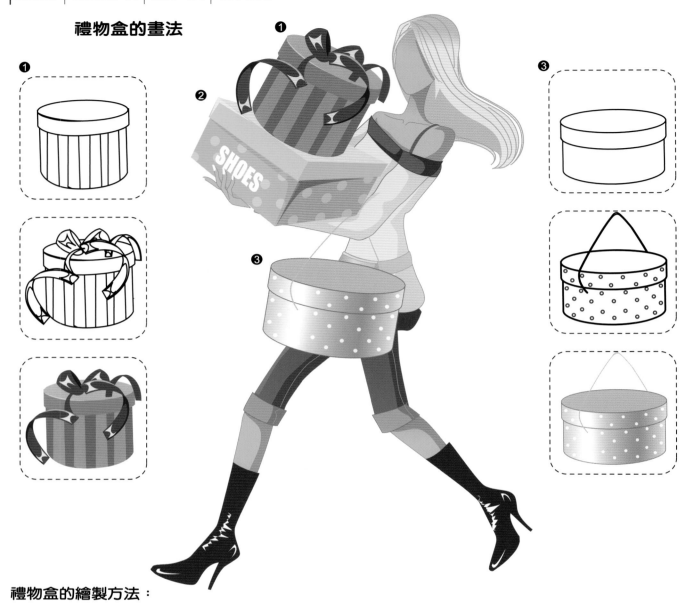

禮物盒的繪製方法：

1. 畫出禮物盒的立體效果圖。

2. 在此基礎上，根據自己的設計添加細節。

3. 完成上色的環節，以達到最終效果。

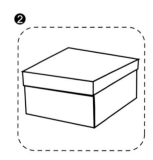

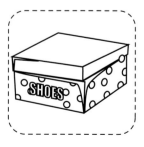

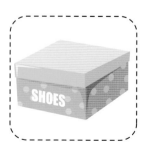

禮物盒的顏色搭配

夢幻的紫色，浪漫的粉紅色,還有高品質的灰色，都是禮品盒上常用到的色彩。
鮮豔的顏色使人高興，高品質的灰色提升品味，點綴出韓國美少女的時尚風采。

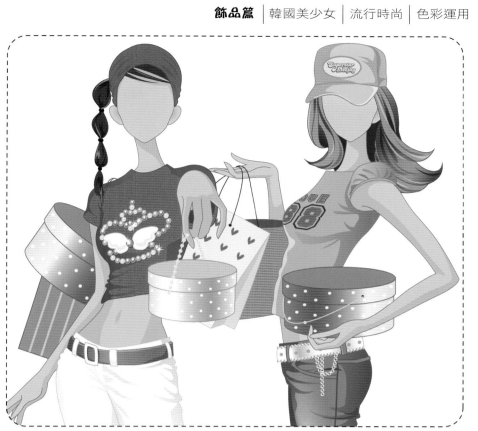

根據不同的少女，挑選不同顏色、不同種類的禮物盒。迎合時尚、靚麗的美少女。搭配出屬於自己的韓國美少女。

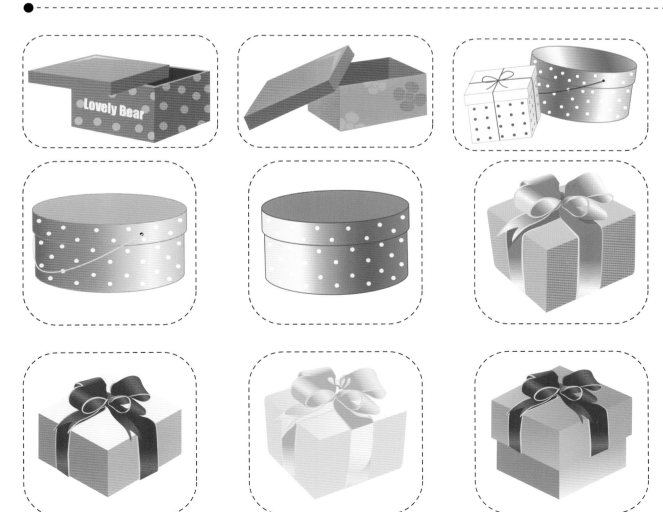

第六篇　韓國美少女形象篇 ----------●

讚美詩曾多次送給了女孩，道不盡的芬芳與青春都以女孩為核心，總之花樣年華的女孩們用她們不同的風格、不同的生活理念，展示著各自的美麗與性情，裝點著與時間奔跑的時代列車。

時尚女孩

耳環：

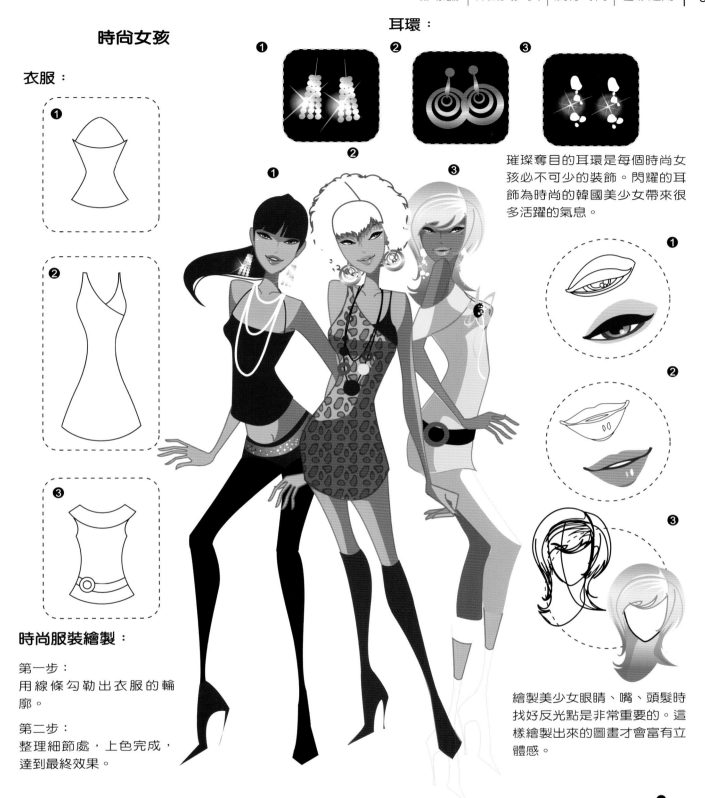

璀璨奪目的耳環是每個時尚女孩必不可少的裝飾。閃耀的耳飾為時尚的韓國美少女帶來很多活躍的氣息。

衣服：

時尚服裝繪製：

第一步：
用線條勾勒出衣服的輪廓。

第二步：
整理細節處，上色完成，達到最終效果。

繪製美少女眼睛、嘴、頭髮時找好反光點是非常重要的。這樣繪製出來的圖畫才會富有立體感。

顏色搭配：

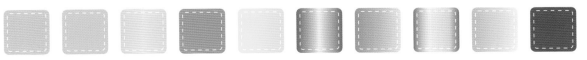

漂亮的韓國美少女最為突出的就是她們對顏色的運用。從整體的顏色到對反光、陰影這些細節的精心處理，都使時尚的美少女嫵媚動人。

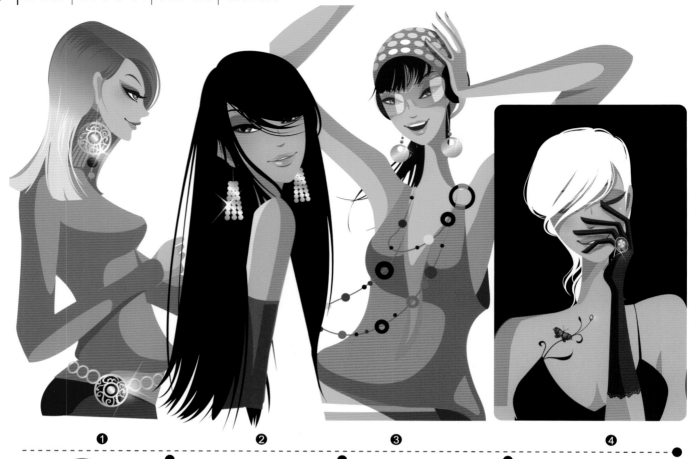

❶　　　　　❷　　　　　❸　　　　　❹

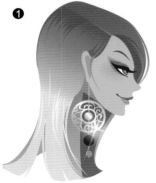

❶ 對美少女側面臉型的繪製，使其看上去時尚又不乏高雅端莊。

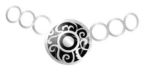

銀質的腰鏈與耳環搭配出時尚感。花紋的設計更突顯美少女的高雅端莊。閃耀的光點使筆下的美少女更生動多彩。

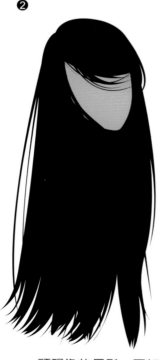

❷ 一頭飄逸的長髮，不加任何修飾。當清風拂過，長髮隨之飄擺。使時尚的韓國美少女展現出婀娜嫵媚的一面。

❸ 炎炎夏日使太陽眼鏡成為街頭時尚的要素。粉色的太陽鏡使美少女變得更青春、活潑。白色的反光效果，使太陽眼鏡更富立體感。

用簡單的幾個圓和幾條線，就能描繪出韓國美少女的飾品。鮮豔的顏色，使本以跳動姿態出現的美少女，變得更加鮮活。

❹ 璀璨的寶石，仿佛在指間輕盈躍動，使黑色背景下的美少女看上去更閃耀。

生動的蝴蝶微妙地刻畫出美少女時尚的氣息。枝頭的寶石與指間的戒指完美地相呼應，為美少女帶來高貴的氣質。

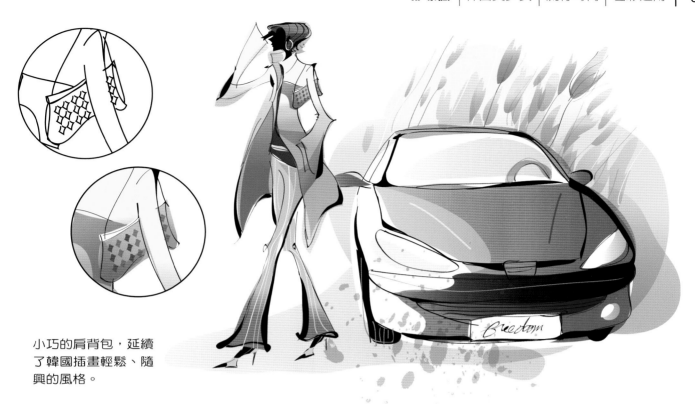

小巧的肩背包，延續了韓國插畫輕鬆、隨興的風格。

引領韓國插畫的是它獨到的風格，任何一種風格和變化都是一個社會某一時期的體現。簡明、快速的理念使韓國插畫成為時尚潮流的主導，也使韓國插畫孕育出新的味道。帶有筆觸效果的線條，畫面隨意、輕鬆也是構成韓國插畫的一種流行元素。

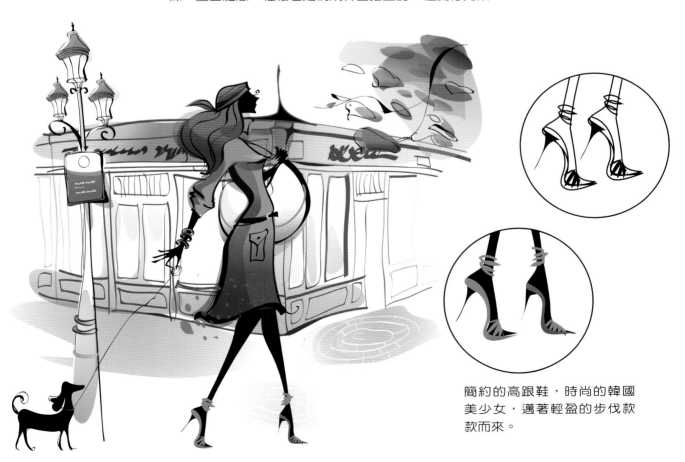

簡約的高跟鞋，時尚的韓國美少女，邁著輕盈的步伐款款而來。

粉領女孩（一）

體態：

色彩搭配：

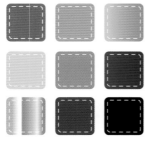

鮮豔的顏色使韓國美少女光鮮靚麗。而沉著的咖啡色、黑色服裝，則讓美少女們透出職業女性的沉著、幹練。

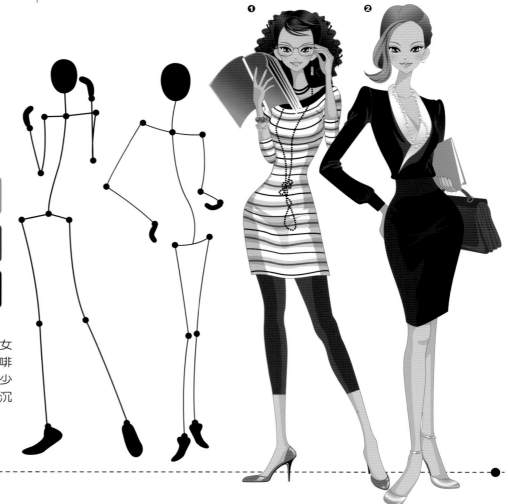

服裝與鞋子：

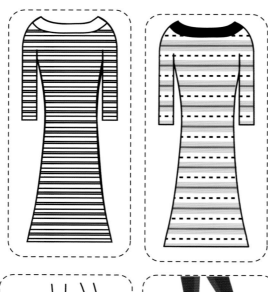

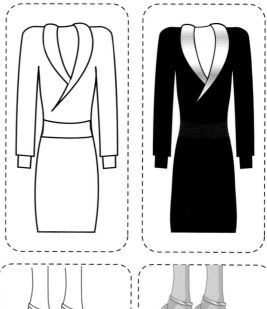

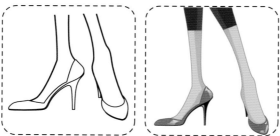

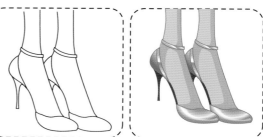

粉領女孩（二）

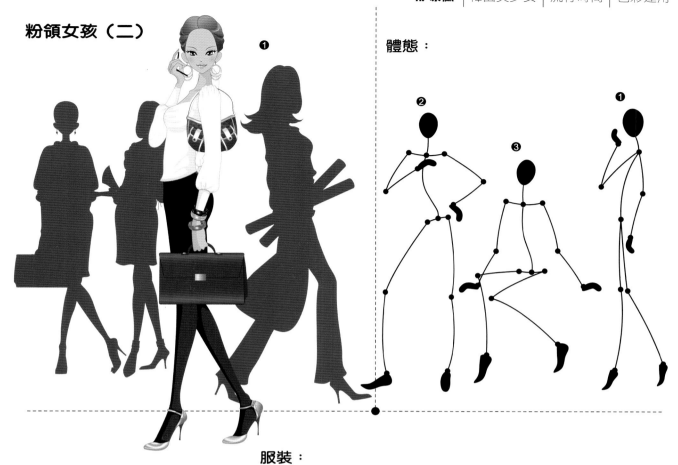

體態：

色彩搭配：

鮮豔的顏色使少女更加光鮮亮麗。而沉著的咖啡色、黑色服裝，則讓美少女們透出職業女性的沉著、幹練。

首飾的繪製：

❶ 用圓形繪製出首飾的輪廓。
❷ 在此基礎上找好反光點。
❸ 通過不同的漸變色完成繪製首飾的最後一步。

服裝：

上班族的服裝簡約、俏麗，先用線條勾勒出輪廓，然後通過顏色表現出細節。

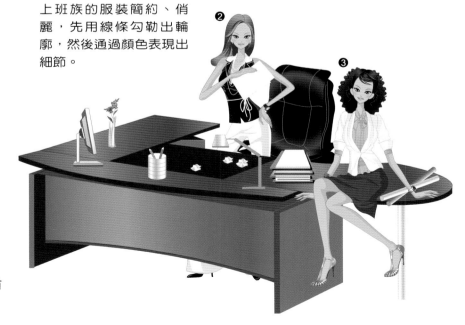

粉領女孩（三）

體態：

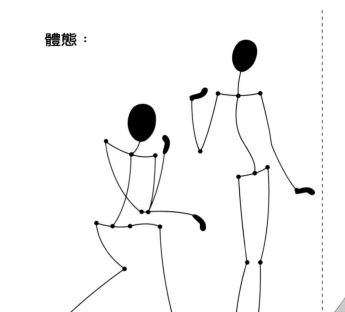

色彩搭配：

從視覺角度講，亮度較低的顏色會給人留下穩重的感覺。高貴的咖啡色為韓國美少女平添了一份高雅的氣質。

粉領女孩的套裝：

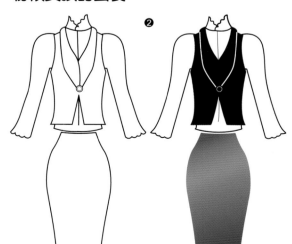

鞋子：

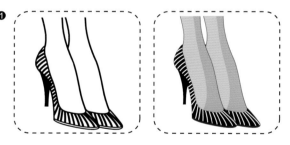

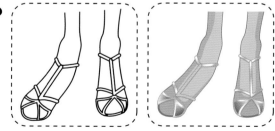

韓國美少女的服裝大部分細節是透過色彩表現的：勾勒出大致輪廓；處理好陰影、反光的部分；最後通過適當的顏色完成繪製，使韓國美少女光鮮亮麗。

購物女孩

購物女孩的繪製：

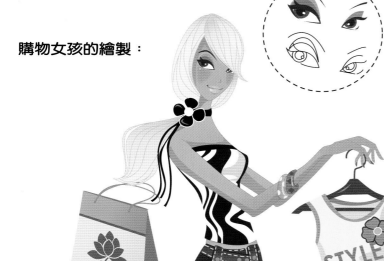

用線條描繪出眼睛的輪廓，找好高光點。通過對"眼睛與顏色"一章的認識，完成對眼睛的上色，使達到最終效果。

花瓣上的高光不宜填成純白色，那樣會有種被掏空的感覺。

繪製Ｔ恤衫時要注意：以拉長"3"的形狀表現袖口以及側身的輪廓。

繪製短裙時，虛線不僅可以達到裝飾作用，還能使細節更為突出。

顏色搭配：

鮮豔的顏色充滿生機，運用於服裝中，極能表現出少女的青春與年輕女孩的俏皮。

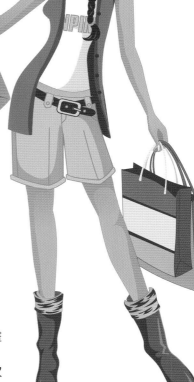

短褲：

直線可以使短褲具有立體感。

用簡單的"Ｖ"字形表現出褲腿的折邊效果，為短褲帶來時尚氣息。

髮型：

用倒"八"字畫出辮子的細節，使頭髮更有層次感。

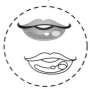

用線條勾勒出嘴的輪廓，通過顏色，表現出美少女嘴唇的層次。

上衣是兩件套，外衣的顏色製成薄紗的效果，可以很好地體現白色T恤。使筆下的韓國美少女更具層次感。

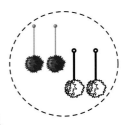

通過不規則、細密的折線，表現出耳墜毛球的感覺。用顏色劃分層次。

顏色搭配（一）：

夏天，淡雅的顏色給人以涼爽之感，襯托出韓國美少女的活潑、靚麗。

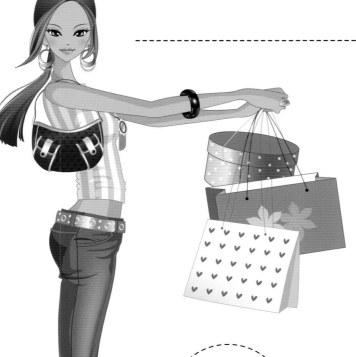

顏色搭配（二）：

韓國插畫對顏色的運用可以引領時尚潮流，靚麗的色彩襯托出美少女的青春活力。

美少女指間發光的藍寶石，以兩個三角形為底。連接兩個三角形的線，可以讓寶石更立體。最後那顆白色星星，使寶石帶有閃光效果。

畫幾個提袋可以代表購物女孩的特點。繪製時需注意：通過折線畫出手提袋的立體效果。

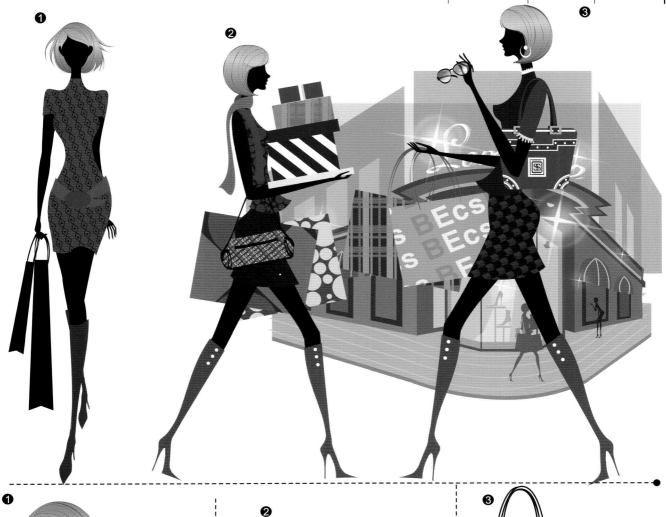

飄散在外的這幾根頭髮，能畫出輕風吹拂的效果。

這種形態明顯細節的黑色影像為剪影。剪影畫面的形象表現力取決於形象動作的鮮明輪廓。通過剪影表現出韓國美少女高挑的身材，靠服飾作為襯托，使韓國美少女富有另類色彩。

簡易的紅色挎包，搭配出美少女瀟灑的風格。紅色富有矚目性。作為點綴的紅色皮包，搭配主體為暗綠色的美少女，給人一種強烈的對比感受。

購物女孩的顏色搭配（三）：

亮度和飽和度都較低的色彩給人高雅的感覺。使用較少種類的色彩搭配更能表現出高雅的感受。在這組美少女中，用紅色作為點綴，給視覺帶來強烈的反差，使人們眼前一亮。

乖女孩

乖女孩的體態：

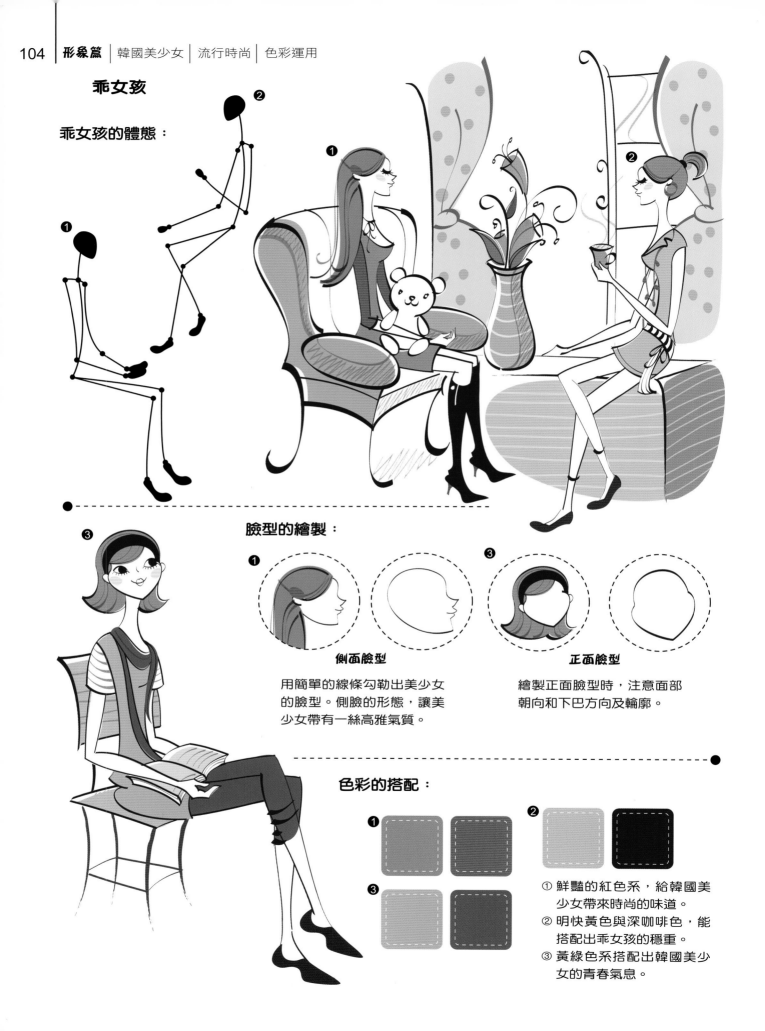

臉型的繪製：

側面臉型

用簡單的線條勾勒出美少女的臉型。側臉的形態，讓美少女帶有一絲高雅氣質。

正面臉型

繪製正面臉型時，注意面部朝向和下巴方向及輪廓。

色彩的搭配：

① 鮮豔的紅色系，給韓國美少女帶來時尚的味道。
② 明快黃色與深咖啡色，能搭配出乖女孩的穩重。
③ 黃綠色系搭配出韓國美少女的青春氣息。

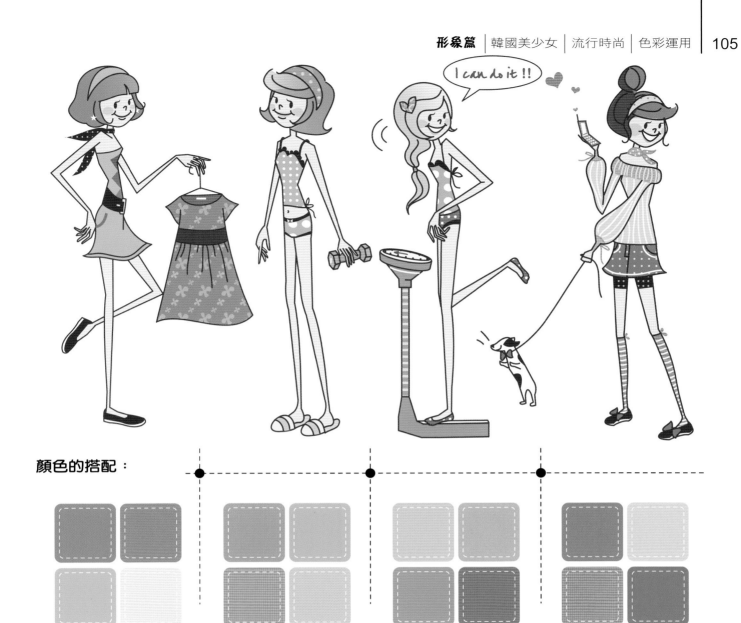

顏色的搭配：

明快的顏色溫暖而和諧，淡紫色系給人感覺夢幻、浪漫，展示出韓國美少女的嫵媚與優雅。

表情：

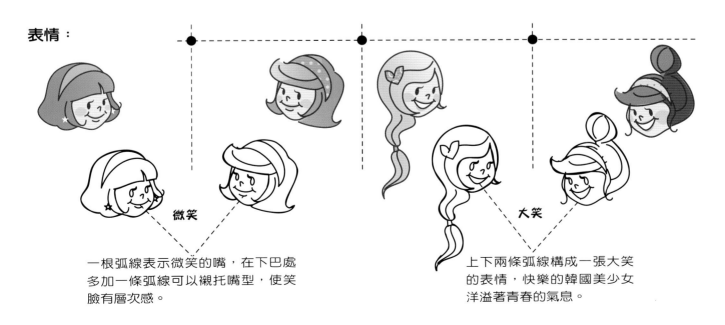

微笑

一根弧線表示微笑的嘴，在下巴處多加一條弧線可以襯托嘴型，使笑臉有層次感。

大笑

上下兩條弧線構成一張大笑的表情，快樂的韓國美少女洋溢著青春的氣息。

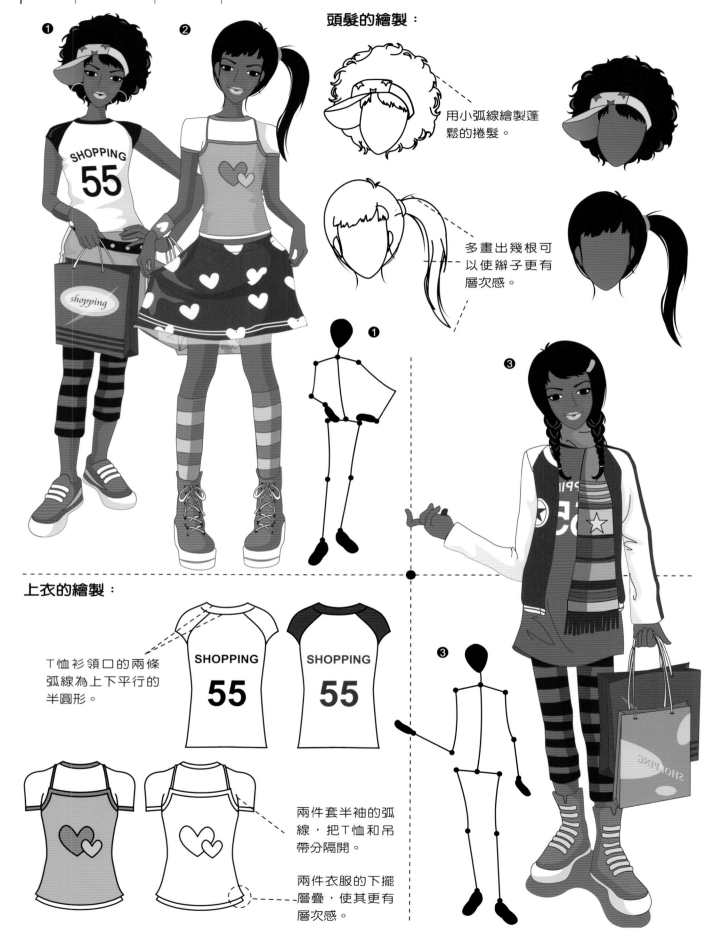

頭髮的繪製：

用小弧線繪製蓬鬆的捲髮。

多畫出幾根可以使辮子更有層次感。

上衣的繪製：

T恤衫領口的兩條弧線為上下平行的半圓形。

SHOPPING 55

SHOPPING 55

兩件套半袖的弧線，把T恤和吊帶分隔開。

兩件衣服的下擺層疊，使其更有層次感。

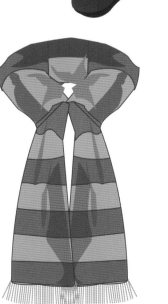

飾品：

飾品為三件套：項鏈、頭花、腰鏈。葉子的脈絡由淺到深、由細到粗，使每片葉子更細膩。

不規則的折線繪製出毛球，陰影部分使毛球更立體。

每個花瓣邊上的高光和中線，塑造出花的層次效果。

腰鏈是用同樣大小的圓形組成，不同的美少女塑造出腰鏈各種形態。

衣著聖誕裝的韓國美少女，用她們的熱情，為寒冷的冬季帶來幾許溫暖。以生機盎然的綠色作為點綴，使乖女孩的形象平添了一分優雅。

乖女孩的顏色搭配：

洋溢著溫暖的紅色，使韓國美少女散發青春的活力。

靴口不像毛球上的毛那麼密，折線的弧度更大。

靴筒的弧線表現出靴子柔軟的材質。

深紅色表現出鞋底的厚度。

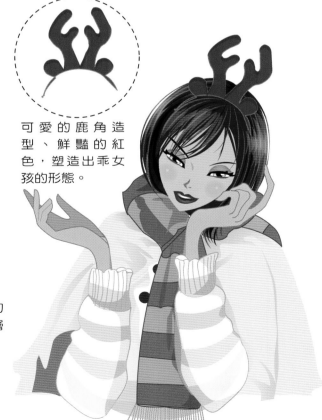

可愛的鹿角造型、鮮豔的紅色，塑造出乖女孩的形態。

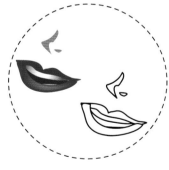

用 "く" 的形狀構成鼻子，不規則的圓形表現出鼻孔，細化出鼻子的形態。

繪製嘴時，折線勾畫出嘴的形狀。通過顏色區分嘴的層次。

用排線的方法畫出圍巾穗，線可以排得密些，使圍巾更細化。陰影和折線，使更圍巾有厚重感。

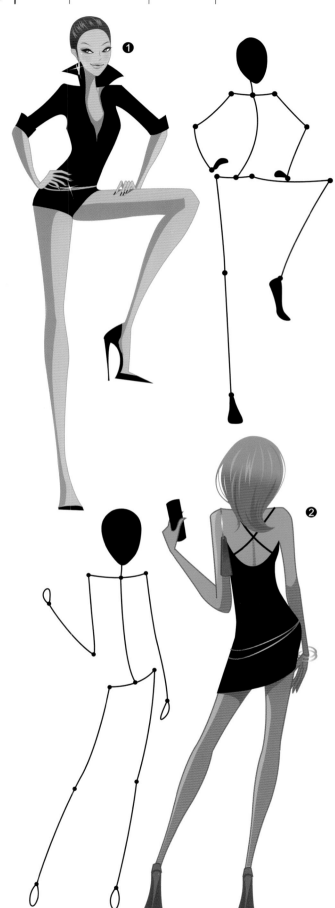

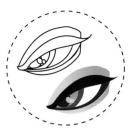

連身衣、冷艷的眼神，描繪了一位英姿颯爽的韓國少女。

吊帶連衣裙，蓬鬆的中長髮，放鬆的背影，可以感受美少女的從容與俏麗。

印花露肩短T恤，晶亮唇彩，構成美少女青春倩麗的形象。

黑、白、紅、黃是色彩世界永恆的對比色，由它們構成的色彩世界同樣久經典。

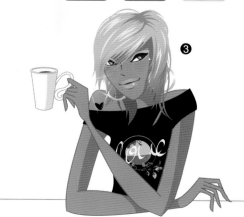

酷女孩

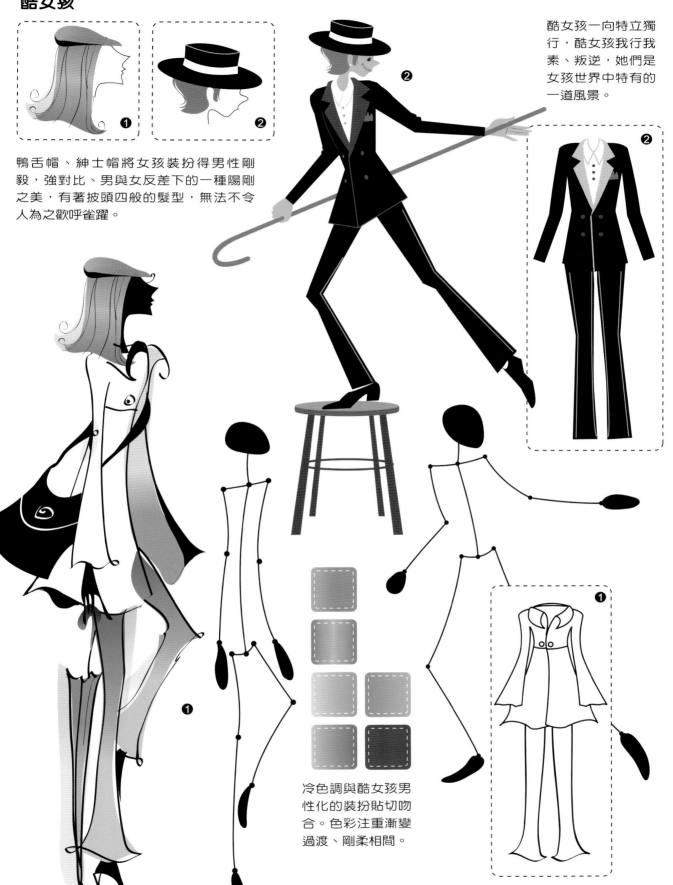

鴨舌帽、紳士帽將女孩裝扮得男性剛毅，強對比、男與女反差下的一種陽剛之美，有著披頭四般的髮型，無法不令人為之歡呼雀躍。

酷女孩一向特立獨行，酷女孩我行我素、叛逆，她們是女孩世界中特有的一道風景。

冷色調與酷女孩男性化的裝扮貼切吻合。色彩注重漸變過渡、剛柔相間。

品味女孩

品味生活的場景：樹林的畫法

這組樹林呈現出挺拔蔥綠的意境，用色上簡練、畫風隨意，看不出葉子的清晰輪廓，卻有著層疊與獨立的效果。樹幹粗細有別，葉子不規則散落或成片堆疊在一起，構成完整的樹林場景。

騎車的體態線

有了體態線就能清晰地看到女孩騎車時的姿勢，因此能找到事物的主幹線就能捕捉繪畫的主題。

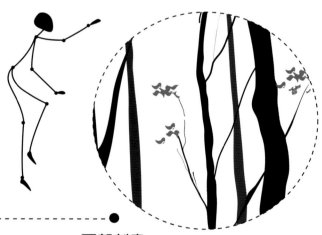

面部刻畫

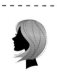

這種沒有具體五官刻畫的少女面部很獨特，側臉時五官輪廓清晰，黑色渲染了神秘的感覺，令人不自覺地去聯想、去探究。

色彩應用

這些色彩有著濃郁的神秘感覺，冷漠而高貴。

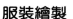

服裝繪製

　　中長袖T恤襯外加短款馬夾，平添了少女的帥性灑脫，緊身鑲邊格子短裙令少女嫵媚動人。吊帶背心加牛仔長褲是現今街頭常見的倩影，所不同的是：牛仔褲的底邊繡上了花紋，通身的綠色及腰間的配飾，雕鑿了女孩的青春靚麗。

品味少女的花樣年華

鮮豔的花朵、細緻的枝條，星羅棋佈的排列，構成了花的世界。美少女如同花一樣擁有青春的色彩及斑斕的生活。

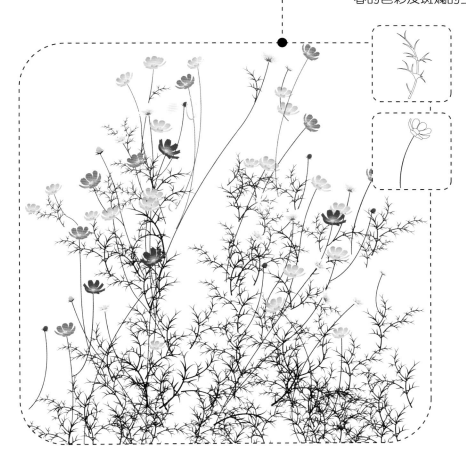

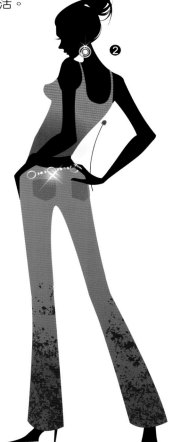

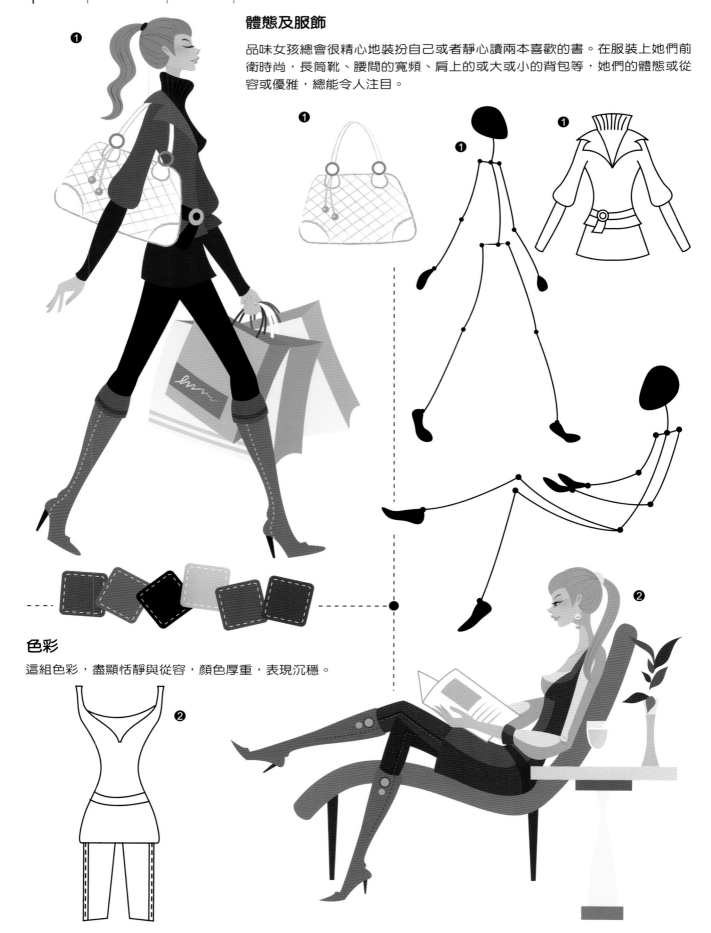

體態及服飾

品味女孩總會很精心地裝扮自己或者靜心讀兩本喜歡的書。在服裝上她們前衛時尚，長筒靴、腰間的寬頻、肩上的或大或小的背包等，她們的體態或從容或優雅，總能令人注目。

色彩

這組色彩，盡顯恬靜與從容，顏色厚重，表現沉穩。

運動女孩

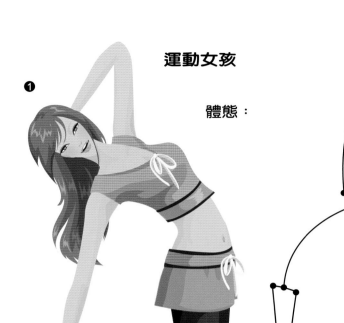

體態：

髮型：

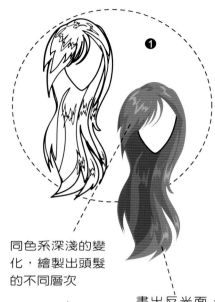

同色系深淺的變
化，繪製出頭髮
的不同層次

畫出反光面，
使頭髮變得有
光澤。

表情：

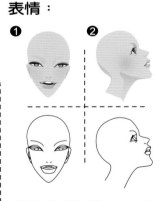

陽光的韓國美少女，綻
放著她們青春的笑容。

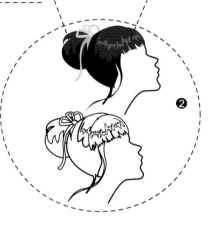

運動套裝：

用幾筆簡單的線條勾勒
出韓國美少女的運動套
裝，展現出美少女的簡
潔、俐落。

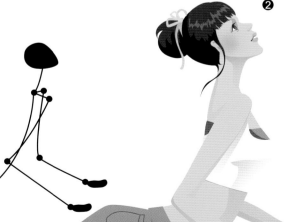

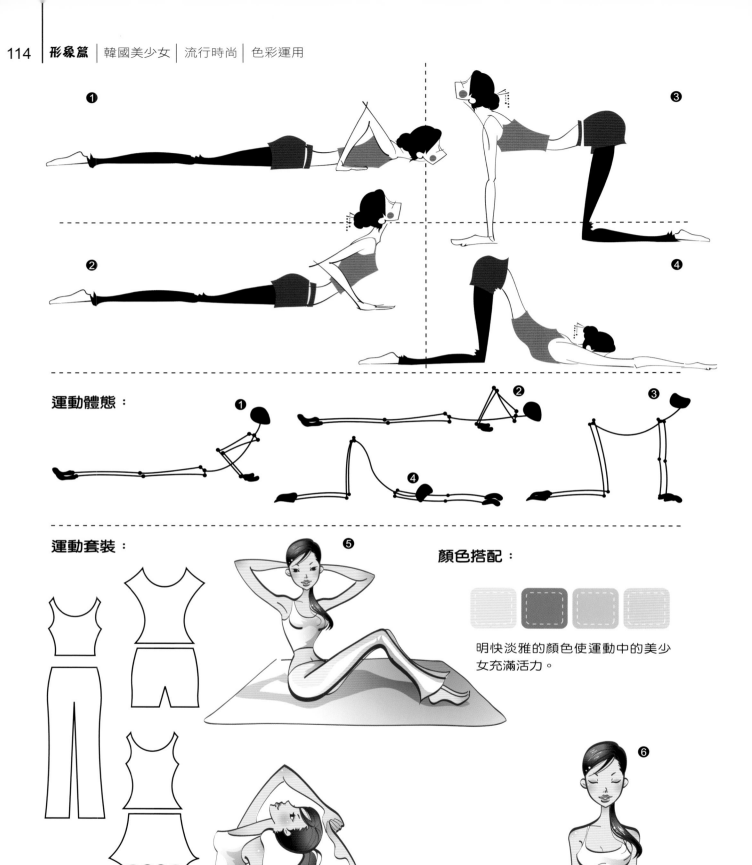

運動體態：

運動套裝：

顏色搭配：

明快淡雅的顏色使運動中的美少女充滿活力。

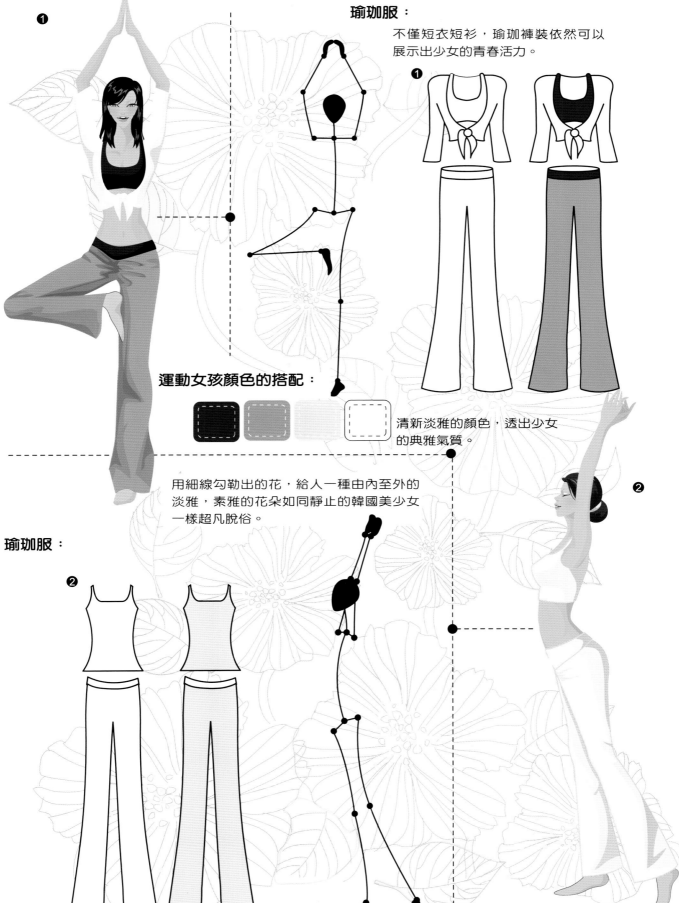

瑜珈服：

不僅短衣短衫，瑜珈褲裝依然可以
展示出少女的青春活力。

運動女孩顏色的搭配：

清新淡雅的顏色，透出少女
的典雅氣質。

用細線勾勒出的花，給人一種由內至外的
淡雅，素雅的花朵如同靜止的韓國美少女
一樣超凡脫俗。

瑜珈服：

國家圖書館出版品預行編目資料

韓國美少女卡通插畫技法速成/叢琳作 . --台北縣
　中和市：新一代圖書，2011.1
　　面；　公分
　ISBN 978-986-6142-01-7（平裝）

1.插畫 2.繪畫技法

947.45　　　　　　　　　　　　99022238

韓國美少女卡通插畫技法速成

作　　　者：叢琳

發　行　人：顏士傑

編輯顧問：林行健

資深顧問：陳寬祐

出　版　者：新一代圖書有限公司

　　　　　　台北縣中和市中正路906號3樓

　　　　　　電話：(02)2226-3121

　　　　　　傳真：(02)2226-3123

經　銷　商：北星文化事業有限公司

　　　　　　台北縣永和市中正路456號B1

　　　　　　電話：(02)2922-9000

　　　　　　傳真：(02)2922-9041

印　　　刷：五洲彩色製版印刷股份有限公司

郵政劃撥：50078231新一代圖書有限公司

定價：300元